아이와 함께 미술시간 완전정복!

세상에서 제일 간단한 그림 그리기

- 미술시간 -

박윤지

중앙대학교 예술대학 공예학과, 숙명여자대학교 창의교육 예술학 석사를 졸업하고, 인천대학교에서
영재교육 전공으로 박사과정 중이다. (사)국제색채심리협회 이사이자, 미술 선생님, 아동미술 전문가다.
부모들을 대상으로 '그림을 통해 아이의 마음을 읽고 소통하는 법', '아이들의 마음을 사로잡는 미술' 등의
주제로 강연을 하고 있다. 또한 '하늘바다그리기'라는 이름으로 네이버 블로그, 네이버 TV, 인스타그램,
유튜브를 운영하며 아이들과 쉽고 재미있게 할 수 있는 미술놀이를 소개한다. 블로그를 통해서 약 2만 명의
엄마들과 소통하고 있다.

하늘바다그리기

- blog.naver.com/**pranabee**
- tv.naver.com/**pranabee**
- @**lovely_kidsart**
- 하늘바다그리기

세상에서 제일 간단한
그림 그리기 - 미술시간 -

초판 1쇄 발행	2021년 7월 20일
초판 2쇄 발행	2022년 8월 10일

지은이	박윤지
기획	김은경
편집	이지영
디자인	IndigoBlue

발행처	마음상자		
발행인	조경아		
주소	서울시 마포구 포은로2나길 31 벨라비스타 208호		
전화	02.324.2102	팩스	02.324.2103
등록번호	101-90-85278	등록일자	2008년 7월 10일
이메일	mindbox1@naver.com		
블로그	blog.naver.com/mindbox1		
ISBN	979-11-5635-164-1 (13650)		
값	14,800원		

ⓒ박윤지 2021, printed in Korea

 는 랭귀지**북**스의 임프린트입니다.

우리 아이가
'그림 그리기'를 시작하면?

아이가 연필을 들고 그림을 그릴 수 있는 나이가 되면, 단순한 그림부터 알아볼 수
없는 그림까지 다양하게 그리기 시작합니다. 아이들은 그림을 그릴 때 모든 감각을
사용해 생각과 시각을 풀어냅니다. 그래서 그림을 아이의 또 다른 언어라고도 해요.
그림 그리기는 아이의 성장 과정에서 생각과 마음을 키우는 중요한 역할을 합니다.

이 책은 아이가 무엇을 어떻게 그려야 하는지 궁금한 부모에게 그 방법을 소개합니다.
그림을 그리는 데 정답은 없으니, 이 책을 활용해 아이가 자유롭게 그릴 수 있도록
도와주세요. 아이 스스로 방법을 터득해야 자신 있고 즐겁게 그림을 그릴 수 있어요.
머릿속에 떠오르는 것을 종이와 연필만 있으면 표현할 수 있도록 이 책이 알려 주고
있어, 그림 그리기에 대한 자신감을 키워줄 것입니다. 또한 많이 그릴수록 그림으로
이야기를 잘 풀어가므로, 꾸준한 연습이 필요해요.

우리 주변 소재를 동그라미, 삼각형, 사각형, 자유로운 선으로 어떻게 그리는지 알려
줍니다. 대부분 그림을 3단계 정도로 그리는데, 하나하나 따라 하면 쉽고 재미있게
그림을 그릴 수 있습니다. 그리고 사물의 특징을 파악하여 간단하게 그리는 방법을
알려 줍니다.

아이들이 그림 그리기를 좋아하고, 즐길 수 있게 되어 자신감을 얻길 바랍니다.
또한 우리 주위에 있는 모든 것을 관찰하면서 자유롭게 그려보는 시간을 가져 보세요.
이 책에 있는 그림을 따라 그리고 나면, 자신감이 생겨 주변에서 흔히 보는 사물이나
동물, 식물, 상상하는 것들을 마음껏 그릴 수 있을 거예요.

저자 박윤지

1

선·면 그리기

크레파스나 색연필,
물감 등으로
선과 면을 그려 보세요.
선과 면으로 여러 가지
모양을 그릴 수 있어요.

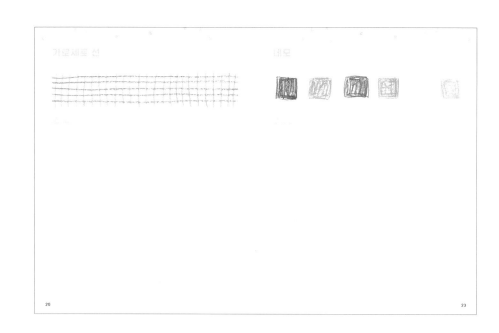

2

동물·사물 그리기

미술시간에 나오는
다양한 소재를 소개합니다.
하나씩 따라 그려 보세요.
동물·사물 그리기에
자신감이 생기면 그림 속에
많은 이야기가 담겨요.

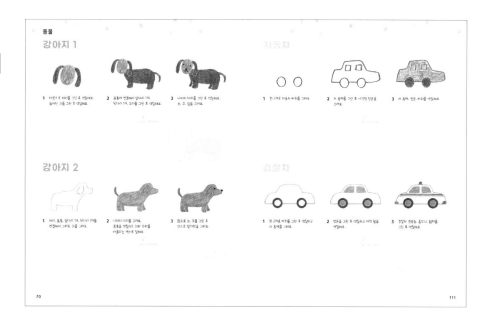

배경 위에 그리기

배경 위에 그림을
그려 보세요.
여러 가지 채색 도구로
다양한 느낌이 나도록
표현하세요.

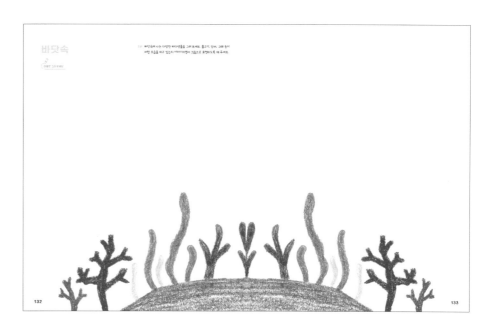

4

배경지 만들기

배경지를 만드는
여러 가지 방법이 있어요.
부모와 아이가 함께
배경 그림을 만들어,
재미있게 활용해 보세요.

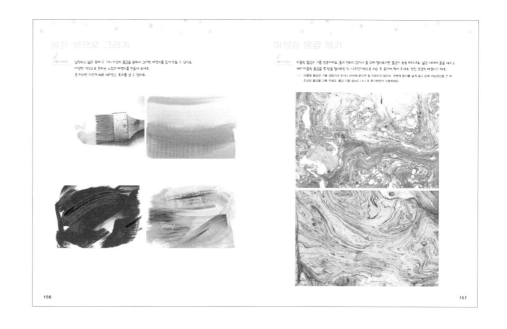

'그림 그리기'를 잘하려면?

❶ 선 그리기를 많이 연습하세요.

선 그리기는 그리기의 가장 기초 단계입니다. 이 책의 시작 부분에서 선으로 표현하는
여러 가지 그리기 방법을 알려 줍니다. 선 연습을 자주하는 아이와 그렇지 않은 아이의
표현 방법은 확연히 다릅니다. 다양한 종이에 낙서하듯이 선 연습을 자주 시켜 주세요.
아이가 독창적인 그림을 그릴 수 있게 됩니다.

❷ 이야기를 담아서 칭찬하세요.

아이가 그린 그림을 보면 '잘했다', '멋있다' 같은 추상적 감상보다는 구체적으로 표현해
주세요. '거미줄에 걸린 곤충들이 살려 달라고 하는 것 같아. 재밌게 그렸네.'처럼 이야기를
담아서 칭찬하세요. 그러면 아이는 계속해서 이야기를 담은 그림을 그리게 됩니다. 이야기가
있는 그림을 그리다 보면 생각이 확장되어 표현력도 좋아집니다.

❸ 아이의 관심사로 흥미를 유발하세요.

아이가 그림 그리기를 싫어한다면, 관심 주제를 이용하여 접근하세요. 흥미를 가지는
대상의 여러 모습을 보여주기 위해 관련 서적에서 아이와 함께 정보를 얻은 후 그리기를
시작하세요. 아이는 이러한 과정을 통해 단순히 그리는 것에 그치지 않고 그 사물에 대한
특성을 이해할 수 있어요. 이 과정을 반복하면, 그림을 자연스럽게 그리게 되고 사물에 대한
지식도 얻으며 생각이 확장됩니다.

❹ 하나를 집중하여 그리게 하세요.

종이를 채운 그림도 좋지만 하나를 깊게 관찰해서 집중하여 그리는 과정도 필요합니다.
사물을 여러 각도에서 다양하게 그려보는 게 중요해요. 처음부터 종이에 �괥 차게 그리게
하면 아이가 부담을 느끼고 흥미를 잃기도 해요.
소재를 다양하게 그려 본 아이는 주제가 주어지면 자신 있게 그릴 수 있답니다. 아이가
그린 그림들을 모아 가위로 오린 뒤, 색지나 다른 종이에 붙여 화면을 구성하게 합니다.
이 활동은 한 장의 그림이 완성되어 더 그리고 싶은 욕구가 생기게도 합니다. 그러면 더욱
관심을 가지고 주제가 있는 그림을 그리려고 할 거예요.

❺ 아이 연령에 맞는 묘사 방법을 알려 주세요.

아이 연령에 맞는 그림책 속 그림을 참고해서, 내 아이에게 맞는 묘사 방법을 찾아서
알려 주세요. 어릴수록 선 위주로, 연령이 높아질수록 선에 두께감을 주어 표현하는 것이
적절해요. 그림을 그릴 때는 큰 형태부터 잡은 후 세부적으로 묘사를 하는 것이 좋습니다.
고래를 그린다면, 큰 덩어리로 타원을 그리면서 고래의 꼬리까지 그린 뒤에 지느러미, 수염,
눈, 입을 그려 주세요.

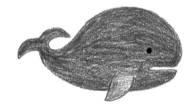

'그림 그리기'를 할 때는?

❶ 아이와 비슷한 수준으로 그리기

아이는 스스로 그리기가 어렵다고 느낄 때, 그려 달라고 해요. 이때 아이보다 너무 잘 그리면 자신은 그림을 못 그린다는 생각에, 계속해서 그려 달라고 하게 됩니다. 아이처럼 단순하게, 아이 수준과 비슷하거나 아주 조금 더 잘 그려 주세요.

❷ 그리는 대상에 대해 이야기 나누기

사자를 그릴 때, 이빨을 강조하는 아이가 있고 갈기를 강조하는 아이도 있어요. 아이마다 보는 관점이 다르니, 그리려는 대상의 특징을 아이와 이야기하며 그려 주세요.

❸ 그릴 수 있도록 유도하기

그려 달라는 아이에게 무조건 그려 주거나 거부하는 것보다 아이가 그리기에 흥미를 가질 수 있게 하세요. 예를 들어 물고기를 그려 달라고 하면, 몸통은 엄마가 그리고 꼬리는 아이가 그릴 수 있는 기회를 주는 거예요. "물고기 무늬는 어떻게 생겼을까?", "무지개 물고기로 같이 그려 볼까?"라고 하면서 그리고 싶게 만드는 질문과 함께 단순한 선이라도 그릴 수 있게 유도하세요.

❹ 그리기에 집중할 장소 정하기

아이에게 30분 정도 집중하면서 그릴 수 있는 환경을 만들어 주세요. 그림 그리는 장소를 정해서 그릴 때 방해받지 않게 하는 것이 중요합니다. 아이가 그림을 그리기 시작했다면 그림 그리기에 온전히 몰두할 수 있도록 TV나 전화 통화 등 주변 소음을 차단해 주세요.

❺ 다그치지 않기

부모 기준에서 아이의 연령이나 수준에 맞지 않는 그림을 그린다고 해서 다그치지 마세요. 그림에는 어떤 기준도 없습니다. 그림을 고치도록 강요하거나 아이 눈높이에 맞지 않은 교육은 흥미를 잃게 합니다. 그림은 연습이 필요해요. 아이는 재미와 놀이가 되는 그림을 그리는 것이 좋답니다.

❸ 아이 앞에서 '못 그린다'는 말 안 하기

아이가 앞에 있는데, "우리 아이는 다른 것은 잘하는데,
그림을 못 그려요."라고 말하는 경우가 있어요.
이것은 절대 하면 안 되는 말입니다. 어른이 이렇게 말하면 아이는 자신이 진짜 못 그린다고
생각해요. 아이 때에는 그림을 잘 그리기보다 즐길 수 있어야 해요. 자유롭게, 재미있게,
개성 있게, 자신 있게 그리는 아이는 자연스럽게 실력이 늘게 됩니다.
그림을 잘 그려야 한다는 생각이 앞서면 마음에 부담감이 생겨요. 그러면 비뚤어지게 그린
선이 마음에 안 들어 자꾸 지우개를 쓰게 돼요. 선이 삐뚤어졌다고 지우지 말고, 그 선을
연결하여 개성 있는 그림을 그리게 유도하세요.

'그림 그리기'를 많이 하면?

자신감 그리는 즐거움을 만끽할 수 있으며, 아이만의 창조적 형태로 그림을 발전시키는
자신감이 생깁니다.

관찰력 그림을 통해 아이의 관심사를 알 수 있고, 관심 대상에 대한 관찰력을 키울 수
있습니다. 관찰력은 또 다른 생각들을 만들어 내고 집중력도 키울 수 있어요.

집중력 그리기에 자신감이 생기면, 시간이 가는 줄도 모르고 집중하여 그리는 시간이
많아집니다. 상상을 통해서 즐거운 집중력을 갖게 됩니다.

그림 도구

미술시간에 사용되는 도구는 매우 다양해요. 많이 사용하는 재료를 소개합니다.

연필

연필은 정밀한 표현이나
스케치할 때 사용하는
가장 기본적인 도구예요. 미술용, 제도용,
필기용 등 다양해요. 그림 그리기에는 주로
진하고 부드러운 4B나 2B 연필을 사용해요.
연필은 진하기와 경도에 따라 4H~6B까지로
나누는데, B로 갈수록 어둡고, H로 갈수록
옅어요. 종류에 따라 다양하게 표현돼요.

색연필

색연필은 물에 잘 녹는 수성과
왁스 성분이 많이 함유되어
물에 녹지 않는 유성으로 나뉘어요.
연필처럼 깎아 사용하는 색연필은 정밀한
표현이 가능해요. 돌려서 사용하는 색연필은
대부분 12색이고 유성이에요. 유성 색연필은
물과 친하지 않아 물감으로 채색하기 전
사용하기에 좋아요.

사인펜

사인펜은 세밀한 표현이
가능하고 다루기가 쉬워요.
코팅되거나 우드락, OHP 필름 같이 흡수가
잘 안 되고, 물에 잘 번지는 표면에는 그리기
힘들어요.

파스텔

파스텔은 가루를 막대
모양으로 굳혀 만든 채색 재료예요. 칼 같은
도구로 가루를 내거나, 종이에 칠해 생기는
가루를 손가락이나 티슈로 문질러 퍼트려서
색을 혼합하거나 경계를 표현하는 재료예요.

유성매직

유성매직은 내수성이
강하고 쉽게 지워지지 않아 우드락, 폼 보드,
OHP 필름에 그릴 때 많이 사용해요.

오일 파스텔(크레파스)

오일 파스텔은 크레파스와
비슷한 재료로, 부드러운 표현부터 거친
표현까지 모두 가능해요. 물에 녹지 않아서
수성 물감과 함께 자주 사용해요.

수채화 물감

수채화 물감은 물로 농도를
조절하며 채색하는 재료예요.
다양한 색상의 물감을 사용하면
편해요. 팔레트에 물감을 짜 놓고, 혼합해
사용하면 물감 낭비를 줄일 수 있어요.

아크릴 물감

아크릴 물감은 수채화 물감처럼
물에 잘 녹지만, 일단 마르고 나면 쉽게
지워지지 않아 코팅된 재료나 천에도
채색할 수 있어요. 물감 농도가 짙으면 유화
느낌으로 그릴 수도 있어요.

마블링 물감

마블링 물감은 유성이에요.
물 위에 마블링 물감을 떨어뜨려 막대로
저은 다음 종이를 덮어 물감이 묻어나게
하는 거예요. 젓는 방향이나 색에 따라,
여러 형태로 찍어낼 수 있어요.

붓

털에 탄력이 있는 붓을 선택하세요.
캐릭터가 그려져 있는 비전문가용
붓은 탄력이 없고 털이 잘 빠져 채색할 때
불편해요. 준전문가용 이상 붓이 잘 그려지고
오래 사용할 수 있어 좋아요.

종이

켄트지

소묘나 수채화를 그릴 때 쓰는 종이로,
스케치북 종이가 바로 켄트지예요.

색지

여러 가지 색상과 재질이 있어, 북아트 등
작품에 다양하게 활용할 수 있어요.

크라프트지

쇼핑백이나 포장용지로 많이 쓰는 누런색
종이예요. 표면이 약간 거칠고 질기며
두께감이 있어, 크라프트지에 그림을 그리면
자연스럽고 멋스러운 느낌을 줄 수 있어요.

골판지

일반적으로 누런색이에요. 종이가 두껍고
요철이 있어, 포장에 많이 사용해요. 요즘은
골판지도 색상과 모양이 다양해, 여러 가지
형태로 작품을 만들 수 있어요.

차례

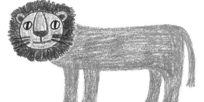
1 선·면 그리기

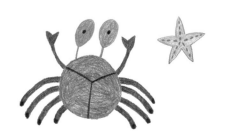

2
동물·사물 그리기 >

동물·사물 그리기

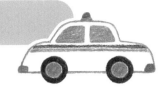

과일·채소

꽃·나무

건물·탈것

기타 사물

배경 위에 그리기

4

배경지 만들기

선·면 그리기

선 그리기는 그림에 있어 준비운동과 같아요.
크레파스나 색연필, 물감 등 마음 가는 도구를 골라
다양한 선과 면 등을 그려 보세요.
여러 가지 모양을 표현할 수 있게 됩니다.

선

물결선

TIP_ 아이가 선을 삐뚤게 그려도 다그치지 마세요. 처음부터 반듯하게 그릴 수 없어요.

많은 연습이 필요해요. 자유롭게 선 연습을 해 두면, 자연스럽고 멋스럽게 그릴 수 있어요.

아이 주변에 다양한 그림 도구와 종이를 두어, 바로바로 그릴 수 있는 환경을 만들어 주세요.

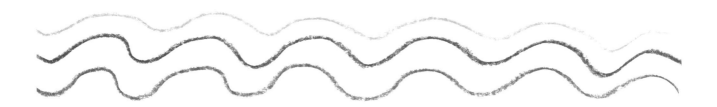

따라 그려 보세요.

지그재그 선

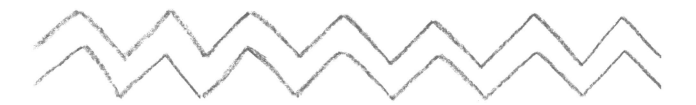

따라 그려 보세요.

가로세로 선

따라 그려 보세요.

꼬불꼬불 선

✏️ 따라 그려 보세요.

동그라미

따라 그려 보세요.

네모

따라 그려 보세요.

동그라미(물감)

따라 그려 보세요.

네모(물감)

따라 그려 보세요.

긴 선(물감)

따라 그려 보세요.

물결선 & 물고기

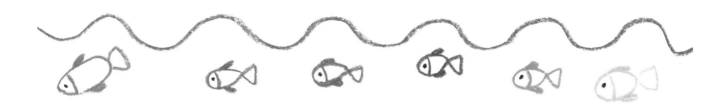

따라 그려 보세요.

엉킨 선

따라 그려 보세요.

33

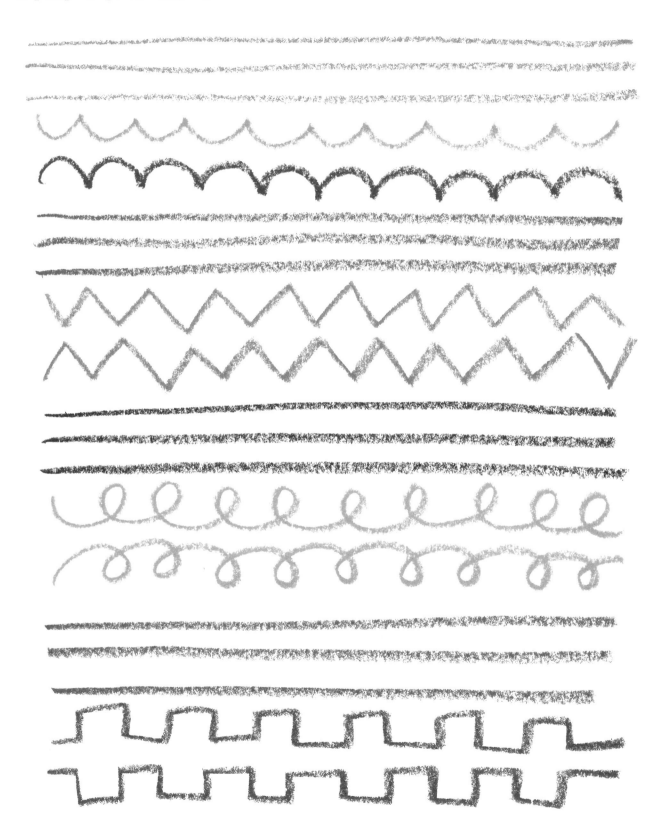

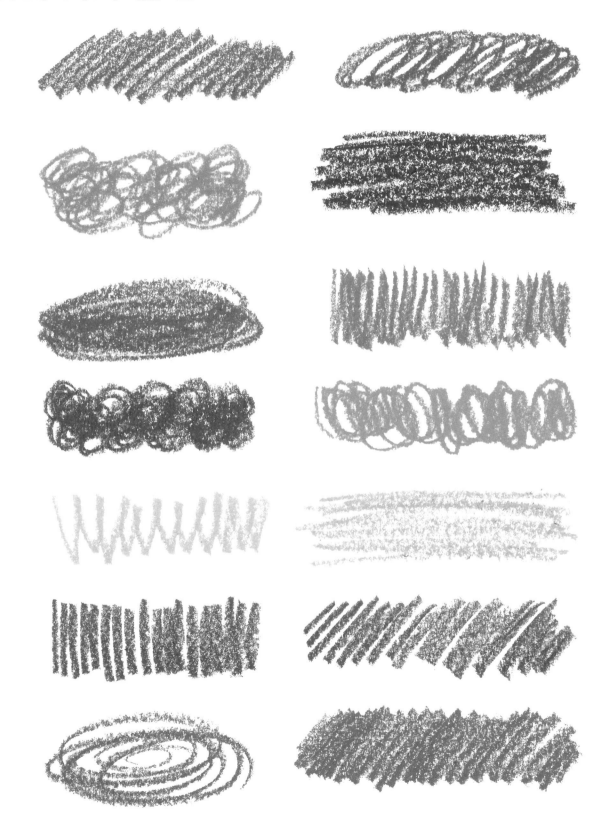

타원 쌓기

다양한 삼각형 1

45

다양한 삼각형 2

하트

무지개 1 _무지개 색으로 선 그리기

따라 그려 보세요

무지개 2 _하늘에 떠 있는 둥근 무지개 그리기

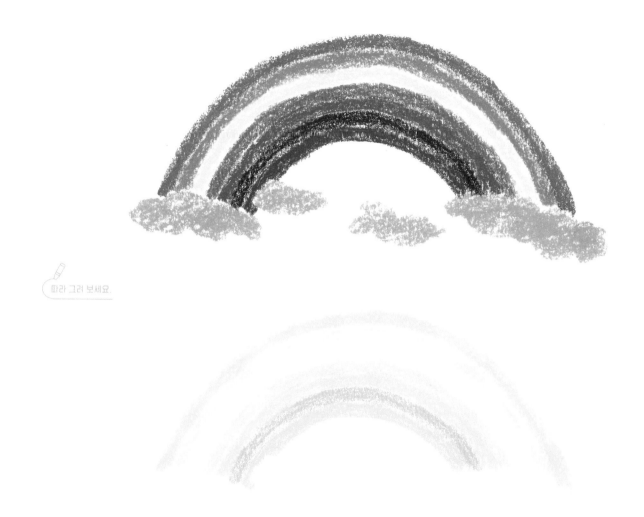

따라 그려 보세요.

색상별 이미지

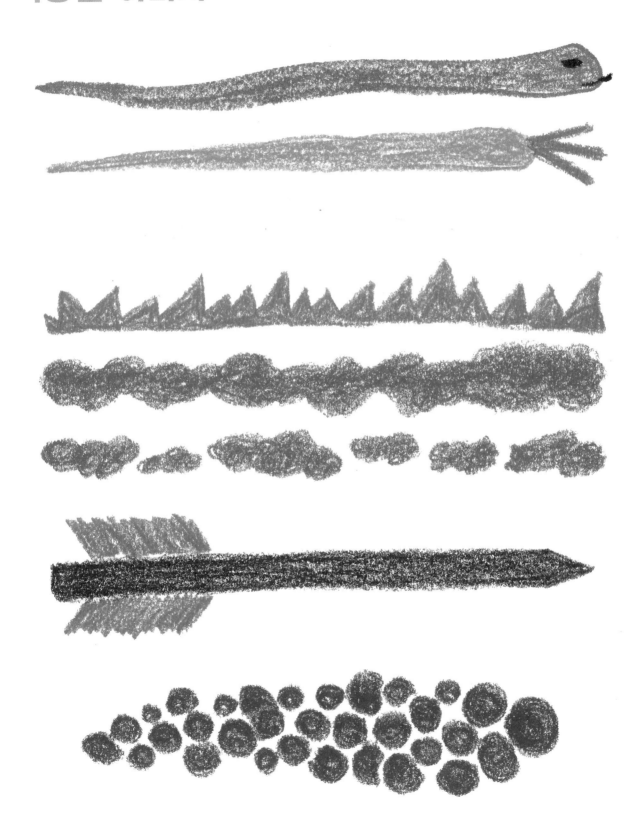

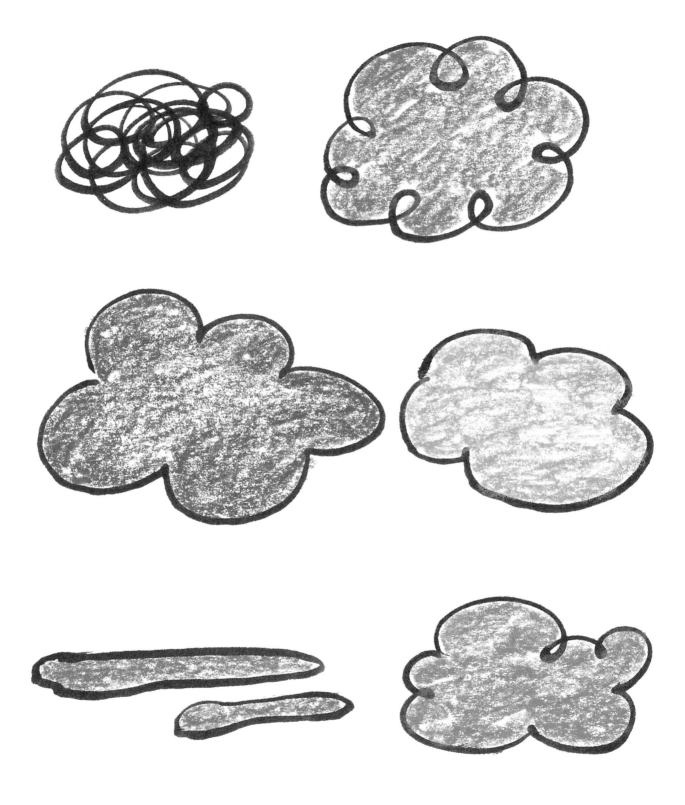

구름 2

풀

60

잔디 & 울타리

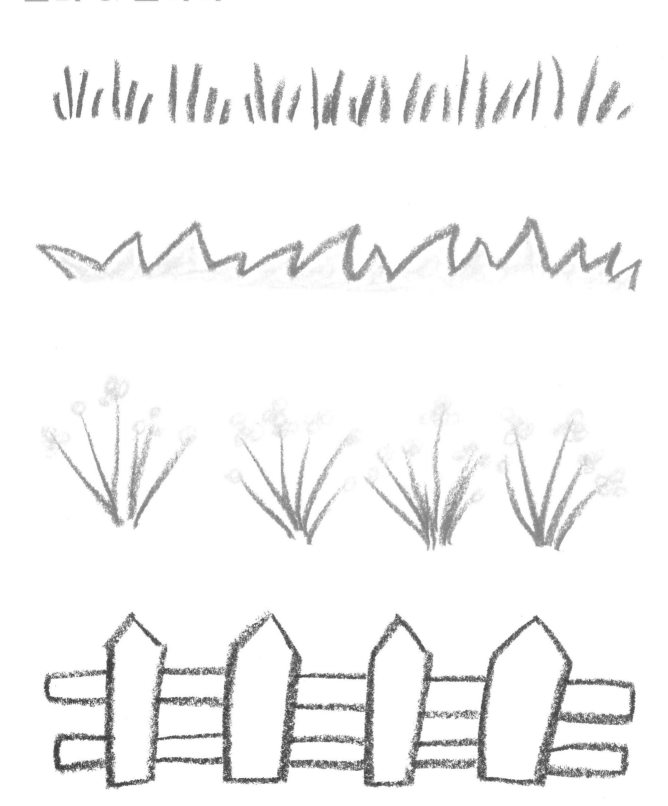

2 동물·사물 그리기

사람과 동물, 사물을 하나씩 그리다 보면
주제에 따른 그림도 잘 그릴 수 있습니다.
자신이 생각하는 것을 표현하는 밑거름이 되어
보는 것, 아는 것, 느끼는 것을 자연스럽게 그리게 됩니다.

사람

TIP 얼굴은 원이나 U자 모양으로 그리기 시작하세요. 사람의 얼굴형이 다양하다는 것을 알려 주세요.
동그란 원, 기다란 원, 납작한 원, 반원 등 여러 형태로 그릴 수 있게 해 주세요.

남자 얼굴 1

1 원으로 얼굴을 그려요.

2 귀와 목을 그린 후 머리카락을 색칠해요.

3 얼굴을 색칠하고 눈, 코, 입을 그려요.

따라 그려 보세요.

남자 얼굴 2

1 U자로 얼굴을 그려요.

2 귀와 목을 그린 후 머리카락을 색칠해요.

3 얼굴을 색칠하고 눈, 코, 입을 그려요.

따라 그려 보세요.

여자 얼굴 1

1 원으로 얼굴을 그려요.

2 귀와 목을 그린 후 머리카락을 색칠해요.

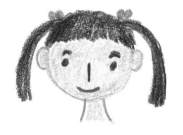

3 얼굴을 색칠하고 눈, 코, 입을 그려요. 머리 방울을 그려요.

따라 그려 보세요.

여자 얼굴 2

1 U자로 얼굴을 그려요.

2 귀와 목을 그린 후 머리카락을 색칠해요.

3 얼굴을 색칠하고 눈, 코, 입을 그려요.

따라 그려 보세요.

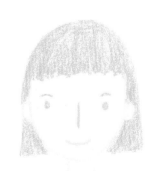

67

남자 1

✏️ 따라 그려 보세요.

 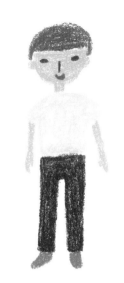

1 얼굴, 귀, 목, 머리카락을 그린 후 색칠해요.

2 티셔츠와 바지를 그린 후 색칠해요.

3 팔, 다리, 신발을 그린 후 눈, 코, 입을 그려요.

남자 2

✏️ 따라 그려 보세요.

 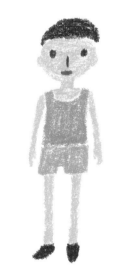

1 얼굴, 귀, 목, 머리카락을 그린 후 색칠해요.

2 민소매 셔츠와 반바지를 그린 후 색칠해요.

3 팔, 다리, 신발을 그린 후 눈, 코, 입을 그려요.

여자 1

따라 그려 보세요.

1 얼굴, 목, 머리카락을 그린 후 색칠해요.

2 티셔츠와 원피스를 그린 후 색칠해요.

3 팔, 다리, 신발을 그린 후 눈, 코, 입, 볼을 그려요.

여자 2

따라 그려 보세요.

1 얼굴, 목, 머리카락을 그린 후 색칠해요.

2 티셔츠와 치마를 그린 후 색칠해요.

3 팔, 다리, 신발을 그린 후 눈, 코, 입, 볼을 그려요.

강아지 1

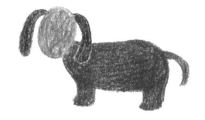
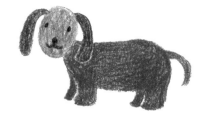

1 타원으로 머리를 그린 후 색칠해요.
늘어진 귀를 그린 후 색칠해요.

2 몸통에 연결해서 앞다리 1개,
뒷다리 1개, 꼬리를 그린 후 색칠해요.

3 나머지 다리를 그린 후 색칠해요.
눈, 코, 입을 그려요.

따라 그려 보세요

강아지 2

1 머리, 몸통, 앞다리 1개, 뒷다리 1개를
연결해서 그려요. 귀를 그려요.

2 나머지 다리를 그려요.
몸통을 색칠하고 귀와 꼬리를
어울리는 색으로 칠해요.

3 점으로 눈, 코를 그린 후
선으로 발가락을 그려요.

따라 그려 보세요.

70

고양이

1 반원으로 머리를, 삼각형으로 귀를 그려요.
눈, 코, 입, 수염을 그려요.

2 몸통에 연결해서 앞다리 1개,
뒷다리 1개를 그린 후 꼬리를 그려요.

3 나머지 다리를 그려요.
몸통, 다리, 꼬리를 색칠하고
머리를 색칠해요.

따라 그려 보세요.

토끼

1 원으로 머리를, 끝이 뾰족하게
귀를 그린 후 색칠해요.

2 몸통에 연결해서 앞다리 1개,
뒷다리 1개, 꼬리를 그린 후 색칠해요.

3 눈, 코, 입을 그려요.
귓구멍을 색칠해요.

따라 그려 보세요.

곰

1 원으로 머리와 귀를 그린 후
눈, 코, 입을 그려요.

2 몸통에 연결해서 앞다리 2개,
뒷다리 1개, 꼬리를 그린 후 색칠해요.

3 나머지 다리를 그린 후 색칠해요.
머리를 색칠해요.

따라 그려 보세요.

여우

 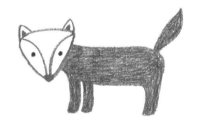 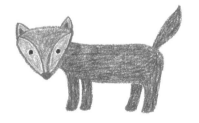

1 삼각형으로 머리와 귀를 그려요.
눈, 코, 귓구멍을 그려요.

2 몸통에 연결해서 앞다리 2개,
뒷다리 1개, 꼬리를 그린 후 색칠해요.

3 나머지 다리를 그린 후 색칠해요.
머리를 색칠해요.

따라 그려 보세요.

사자

 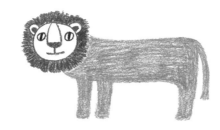 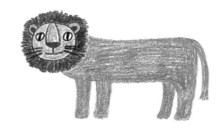

1 원으로 머리와 귀를 그려요.
눈, 코, 입을 그려요.
머리 둘레에 갈기를 그려요.

2 몸통에 연결해서 앞다리 2개,
뒷다리 1개, 꼬리를 그린 후 색칠해요.

3 나머지 다리를 그린 후 색칠해요.
머리와 귀를 색칠하고 수염을 그려요.

따라 그려 보세요.

호랑이

 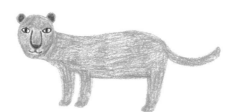 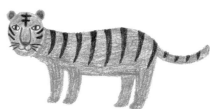

1 타원으로 머리를, 작은 원으로 귀를
그려요. 눈, 코, 입을 그린 후 머리를
색칠해요.

2 몸통에 연결해서 앞다리 2개,
뒷다리 1개, 꼬리를 그린 후 색칠해요.

3 나머지 다리를 그린 후 색칠해요.
수염을 그린 후 머리, 몸통, 꼬리에
줄무늬를 그려요.

따라 그려 보세요.

기린

 따라 그려 보세요.

1 머리, 목, 몸통, 다리, 꼬리를 연결해서 그린 후 색칠해요.

2 뿔과 목 뒤 갈기를 그려요. 꼬리를 색칠해요.

3 눈, 코, 입, 발을 그린 후 몸통에 무늬를 그려요.

원숭이

 따라 그려 보세요.

 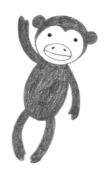

1 원으로 머리와 귀를 그려요. 3자 모양으로 얼굴을 그린 후 머리, 귀를 색칠해요. 눈, 코, 입을 그려요.

2 타원으로 몸통을 그린 후 색칠해요.

3 팔과 다리를 그린 후 색칠해요.

얼룩말

 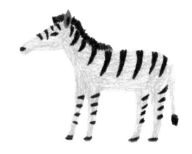

1 머리, 몸통, 다리, 꼬리를 연결해서 그린 후 색칠해요.

2 귀와 목 뒤 갈기를 그려요. 꼬리를 색칠해요.

3 눈, 코, 발을 그려요. 머리, 몸통, 다리에 줄무늬를 그려요.

따라 그려 보세요.

코끼리

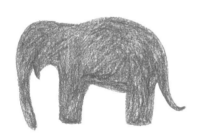 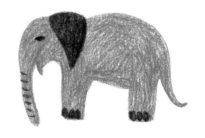

1 코, 머리, 몸통, 다리, 꼬리를 연결해서 그린 후 색칠해요.

2 큰 귀를 그린 후 색칠해요. 눈, 코 주름, 발톱을 그려요.

따라 그려 보세요.

돼지

1 원으로 머리를, 삼각형으로 귀를 그려요.
코 부분만 빼고 색칠해요.

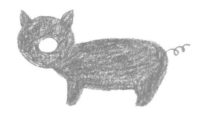

2 몸통에 연결해서 앞다리 1개,
뒷다리 1개를 그린 후 색칠해요.
꼬리를 그려요.

따라 그려 보세요.

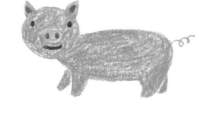

3 나머지 다리를 그린 후 색칠해요.
눈, 코, 입을 그린 후
콧구멍, 귓구멍을 색칠해요.

양

1 머리, 몸통, 꼬리를 연결해서
구름처럼 복슬복슬한 털을 그린 후
얼굴 부분만 빼고 색칠해요.

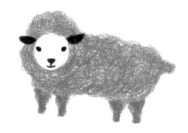

2 눈, 코, 입, 귀를 그려요.
다리를 그린 후 색칠해요.

따라 그려 보세요.

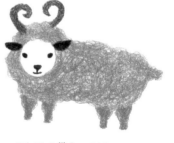

3 머리 위에 뿔을 그려요.

달팽이

1 소용돌이 선으로 달팽이집을 그려요.

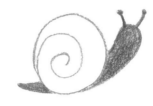

2 몸통과 더듬이를 그린 후 색칠해요.

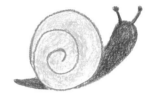

3 달팽이집을 색칠해요.

따라 그려 보세요.

거북이

1 원으로 거북이 등을 그려요.

2 머리, 꼬리, 다리 네개를 그린 후 색칠해요.

3 눈과 코를 그려요.
거북이 등에 무늬를 그린 후 색칠해요.

따라 그려 보세요.

악어

1 머리, 몸통, 꼬리를 연결해서 길게 그린 후 색칠해요.

2 다리 네개를 그린 후 색칠해요.
삼각형으로 등에 뾰족한 돌기를 여러 개 그려요.

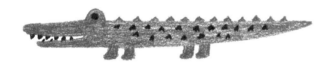

3 눈과 날카로운 이빨을 그려요.
몸통에 뾰족한 돌기를 여러 개 그려요.

따라 그려 보세요.

공룡

TIP_ 공룡은 아이들에게 흥미로운 그리기 소재입니다. 공룡의 특징을 살려 머리부터 몸통을 하나의 덩어리로 그린 후 세부를 그려 나가면 어렵지 않아요.

티라노사우루스

따라 그려 보세요.

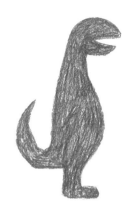

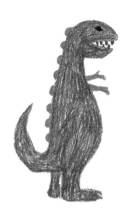

1 머리, 몸통, 꼬리, 다리를 연결해서 그린 후 색칠해요.

2 눈, 이빨, 팔, 발톱을 그려요. 등에 돌기를 여러 개 그려요.

브라키오사우루스

1 머리, 몸통, 꼬리를 연결해서 그린 후 색칠해요.

2 눈을 그려요. 다리 4개를 그린 후 색칠해요.

따라 그려 보세요.

스테고사우루스

1 작은 머리, 반원 모양 몸통,
가늘고 뾰족한 꼬리를 연결해서
그린 후 색칠해요.

2 눈을 그려요.
삼각형으로 등과 꼬리에 돌기를 그려요.
다리 4개를 그린 후 색칠해요.

따라 그려 보세요.

트리케라톱스

1 뿔, 머리, 둥근 몸통, 뾰족한 꼬리를
연결해서 그린 후 색칠해요.

2 머리에 눈, 입, 작은 뿔을 그려요.
다리 4개를 그린 후 색칠해요.

따라 그려 보세요.

프테라노돈

1 뿔, 머리, 몸통, 날개를 연결해서
그린 후 색칠해요.

2 눈과 다리를 그려요.

따라 그려 보세요.

조류

새 1

1 반원으로 한쪽 날개를 그린 후
색칠해요.

2 머리, 몸통, 꼬리를 연결해서 그린 후
색칠해요. 눈과 부리를 그려요.

따라 그려 보세요.

새 2

1 머리, 몸통, 꼬리를 연결해서 그린 후
색칠해요.

2 날개와 무늬를 그린 후 색칠해요.

3 눈을 그려요.

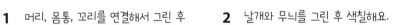

따라 그려 보세요.

새 3

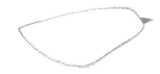 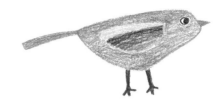

1 머리와 몸통을 연결해서 그린 후
부리를 그려요.

2 눈을 그린 후 꼬리와 한쪽 날개를
그려요.

3 다리를 그린 후 몸통과 날개를
색칠해요.

따라 그려 보세요.

새 4

1 머리와 몸통을 연결해서 그린 후
색칠해요.

2 눈, 부리, 다리, 꼬리를 그린 후
한쪽 날개를 색칠해요.

따라 그려 보세요.

닭

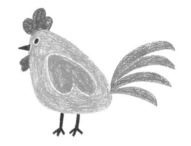

1 몸통을 그린 후 눈, 부리, 다리를 그려요.
벗을 그린 후 색칠해요.

2 한쪽 날개와 꼬리 깃을 그린 후
색칠해요.

3 몸통을 색칠해요.

따라 그려 보세요.

부엉이

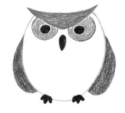

1 삼각형 모양으로 머리를 그린 후
색칠해요. 타원으로 몸통을,
원으로 눈을 그려요.

2 눈을 색칠하고 눈동자, 부리, 발을
그려요. 날개를 그린 후 색칠해요.

3 눈 주위를 색칠하고 삼각형으로
몸통에 무늬를 그려요.

따라 그려 보세요.

펭귄 1

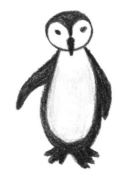

따라 그려 보세요.

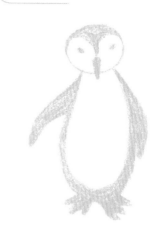

1 원으로 머리를 그려요.
3자 모양으로 얼굴을 그린 후
머리를 색칠해요.

2 몸통을 그려요.
몸통에 연결해서 날개와
다리를 그린 후 색칠해요.

3 눈과 부리를 그려요.
배와 얼굴을 색칠해요.

펭귄 2

따라 그려 보세요.

1 머리, 등, 한쪽 날개를
연결해서 그린 후
부리를 그려요.

2 몸통을 그린 후 남은 날개와
다리를 그려요.

3 노란색과 회색으로 배를
색칠해요.

개미

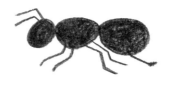

1 다른 크기 원으로 머리, 가슴, 배를
 그린 후 색칠해요.

2 다리와 더듬이를 그려요.

따라 그려 보세요

잠자리

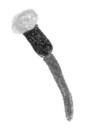

1 머리, 가슴, 배를 그린 후 색칠해요.

2 날개를 그린 후 색칠해요.

3 눈을 그려요.

따라 그려 보세요

86

나비 1

1 몸통을 길게 그린 후 색칠하고
더듬이를 그려요.

2 날개를 그린 후 색칠해요.

따라 그려 보세요.

나비 2

1 몸통을 길게 그린 후 색칠하고
더듬이를 그려요.

2 날개와 무늬를 그린 후 색칠하고
다리를 그려요.

따라 그려 보세요.

무당벌레

1 큰 원으로 몸통을 그려요.
작은 원으로 무늬를 여러 개 그린 후
색칠해요.

2 머리와 더듬이를 그린 후
몸통을 색칠해요.

3 다리 6개를 그려요.

따라 그려 보세요.

꿀벌

1 타원으로 머리, 가슴, 배를 그린 후
색칠해요.

2 날개를 그린 후 색칠해요.
더듬이를 그려요.

3 눈과 다리를 그린 후 배에 줄무늬를
그려요.

따라 그려 보세요.

장수풍뎅이

 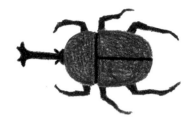

1 반원과 긴 반원으로 몸통을 그린 후 색칠해요.

2 뿔과 더듬이를 그려요. T자 모양으로 머리와 등판 사이에 선을 그려요.

3 다리 6개를 울퉁불퉁하게 그려요.

 따라 그려 보세요.

거미

1 몸통과 머리를 그린 후 색칠해요.

2 다리 8개를 그려요.

3 눈과 뾰족한 이빨을 그린 후 몸통에 줄무늬를 그려요.

 따라 그려 보세요.

물속동물

물고기 1

 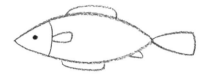 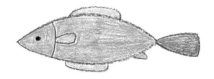

1 몸통과 꼬리를 그려요.　　　**2** 아가미, 눈, 지느러미를 그려요.　　　**3** 몸통, 머리, 꼬리, 지느러미를 색칠해요.

따라 그려 보세요.

물고기 2

 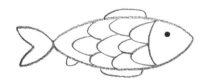 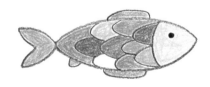

1 몸통과 꼬리를 그려요.　　　**2** 아가미, 눈, 지느러미를 그린 후　　　**3** 몸통, 머리, 꼬리, 지느러미를
　　　　　　　　　　　　　　　　　몸통에 비늘을 그려요.　　　　　　　　여러 색으로 칠해요.

따라 그려 보세요.

열대어

1 삼각형 모양으로 몸통과 꼬리를 그려요.

2 지느러미를 그린 후
눈과 줄무늬를 그려요.

3 몸통, 머리, 꼬리, 지느러미를 색칠해요.

따라 그려 보세요.

복어

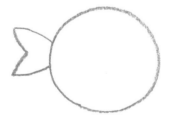

1 원으로 몸통을 그린 후 꼬리를 그려요.

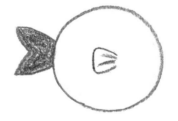

3 가슴 지느러미를 그린 후
몸통과 꼬리를 색칠해요.

3 몸통에 비늘, 눈, 입을 그려요.
등과 배 지느러미를 그린 후 색칠해요.

따라 그려 보세요.

새우

1 휘어진 몸통과 꼬리를 연결해서 그린 후
색칠해요.

2 눈, 더듬이, 다리를 그린 후
둥근 선으로 몸통 마디를 그려요.

 따라 그려 보세요.

게

1 원으로 몸통을, 타원으로 눈을 그린 후
색칠해요.

2 집게발 2개와 다리 8개를 그려요.

3 몸통에 Y자 모양 무늬를 그린 후
눈동자를 그려요.

따라 그려 보세요.

오징어

따라 그려 보세요.

1 삼각형으로 지느러미를 그린 후
몸통을 길게 그려요.

2 다리를 그려요.

3 지느러미, 몸통, 다리를 색칠해요.
점으로 빨판 여러 개를 그린 후
다리와 몸통 사이에 눈을 그려요.

문어

1 머리와 다리를 연결해서 그린 후
색칠해요.

2 다리에 빨판을, 머리에 눈을 그려요.

따라 그려 보세요.

물속동물 **93**

가오리

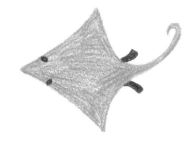

1 삼각형 모양 몸통에 꼬리를 연결해서
그린 후 색칠해요.

2 눈과 지느러미를 그려요.

따라 그려 보세요

상어

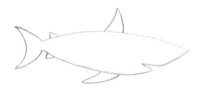
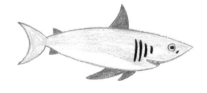

1 몸통과 꼬리를 연결해서 그려요.

2 지느러미를 그려요.

3 몸통, 꼬리, 지느러미를 색칠하고
눈, 코, 아가미, 이빨을 그려요.

따라 그려 보세요.

고래 1

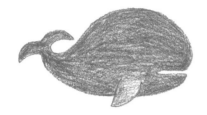 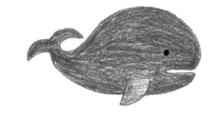

1 몸통과 꼬리를 연결해서 그려요.
옆에 지느러미를 그린 후 색칠해요.

2 눈을 그려요.

 따라 그려 보세요.

고래 2

1 몸통과 꼬리를 연결해서 그려요.

2 등 지느러미를 그린 후 배를 그려요.

3 배를 색칠해요.
배 옆에 지느러미를 그린 후
몸통, 지느러미를 색칠해요.

 따라 그려 보세요.

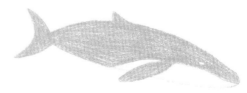

불가사리

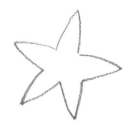

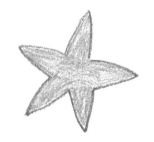

1 별 모양으로 몸통을 그려요.

2 몸통을 색칠해요.

3 점선으로 무늬를 그려요.

따라 그려 보세요.

해마

따라 그려 보세요.

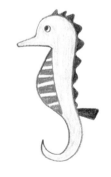

1 머리부터 꼬리까지
연결해서 그려요.

2 눈을 그려요.
지느러미를 그린 후 색칠해요.

3 몸통과 배를 색칠해요.

과일·채소

TIP 과일과 채소는 잘랐을 때 단면 특징을 살려 그려도 좋아요.

앵두

1 빨간색으로 원 2개를 그린 후 색칠해요.　　**2** 줄기와 잎을 그린 후 색칠해요.

따라 그려 보세요.

딸기

1 꼭지 잎을 그린 후 색칠해요.　　**2** 빨간색으로 타원을 그린 후 색칠해요.　　**3** 검정색으로 씨를 여러 개 그려요.

따라 그려 보세요.

사과 1

1 빨간색으로 원을 그린 후 색칠해요.

2 진한 초록색으로 꼭지를 그려요.

따라 그려 보세요.

사과 2

1 원을 그려요.
두꺼운 선으로 껍질을 그린 후 색칠해요.

2 절반 부분에 선을 그린 후 초록색으로
꼭지를, 검정색으로 씨 2개를 그려요.
연한 노란색으로 사과 단면을 색칠해요.

따라 그려 보세요.

수박 1

1 초록색으로 원을 그린 후 색칠해요.

2 검정색으로 줄무늬를,
진한 초록색으로 꼭지를 그려요.

따라 그려 보세요.

수박 2

1 반원과 삼각형으로 자른 수박 2개를
그린 후 색칠해요.

2 초록색으로 껍질을 그린 후 색칠해요.

3 검정색으로 씨를 여러 개 그려요.

따라 그려 보세요.

참외

1 노란색으로 타원을 그린 후 색칠해요.　　**2** 주황색으로 줄무늬와 꼭지를 그려요.

파인애플

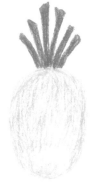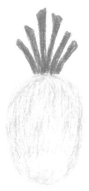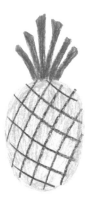

1 연두색으로 타원을 그린 후 색칠해요.　**2** 파인애플 잎을 두껍게 그린 후 색칠해요.　**3** 갈색으로 바둑판무늬를 그려요.

포도

1 원으로 포도 알을 여러 개 그린 후 보라색 계열로 색칠해요.

2 줄기를 그린 후 색칠해요.

따라 그려 보세요.

토마토

1 초록색으로 별 모양 꼭지 잎을 그린 후 색칠해요.

2 빨간색으로 원을 그린 후 색칠해요.

따라 그려 보세요.

오이

1 긴 타원으로 몸통을 그린 후 색칠해요. **2** 진한 색으로 점무늬를 그려요.

따라 그려 보세요.

가지

1 꼭지와 잎을 그린 후 색칠해요. **2** 보라색으로 길고 둥글게 몸통을
그린 후 색칠해요.

따라 그려 보세요.

당근

1 끝이 뾰족한 긴 타원으로 몸통을
그린 후 색칠해요.

2 초록색으로 줄기를, 갈색으로 줄무늬를
그려요.

따라 그려 보세요.

꽃·나무

TIP_ 꽃잎과 줄기, 잎, 잎맥을 옆에서 본 모습, 위에서 본 모습 등
여러 각도에서 관찰해 그려 보세요.

꽃 1

따라 그려 보세요.

1 타원으로 꽃잎을 그린 후 여러 색으로
칠해요.

2 줄기와 잎을 두꺼운 선으로 그린 후
색칠해요.

꽃 2

따라 그려 보세요.

1 타원 4개로 꽃잎을 그린 후 색칠해요.
꽃 중심에 원을 그린 후 색칠해요.

2 꽃잎보다 진한 색으로 꽃잎에 선을 그려요.
초록색 계열 두꺼운 선으로 줄기와 잎을
그린 후 색칠해요.

꽃 3

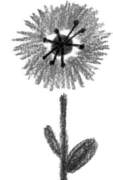

따라 그려 보세요.

1 지그재그 선으로 둥글게 꽃잎을 그려요.
가운데에 원을 그린 후 색칠해요.

2 초록색 계열 두꺼운 선으로
줄기와 잎을 그린 후 색칠해요.
점과 선으로 수술을 그려요.

튤립

따라 그려 보세요.

1 위쪽을 W자 모양으로, 아래를 둥글게
꽃잎을 그린 후 색칠해요.

2 초록색 계열 두꺼운 선으로
줄기와 잎을 그린 후 색칠해요.

해바라기

따라 그려 보세요.

1 옅은 갈색으로 원을
그린 후 색칠해요.

2 원 둘레에 노란색으로
꽃잎을 그린 후 색칠해요.

3 진한 갈색으로 씨를 그려요.
초록색 계열 두꺼운 선으로
줄기를 그린 후 색칠해요.
잎을 그린 후 색칠해요.

꽃 화분

따라 그려 보세요.

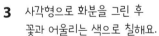

1 빨간색으로 타원 모양
꽃잎을 그린 후 색칠해요.

2 초록색 계열 선으로 줄기와
잎을 그린 후 색칠해요.

3 사각형으로 화분을 그린 후
꽃과 어울리는 색으로 칠해요.

나뭇잎 1

✎ 따라 그려 보세요.

1 초록색으로 긴 타원 5개를 붙여서 잎을 그린 후 색칠해요.

2 진한 초록색으로 줄기를 그려요.

나뭇잎 2

✎ 따라 그려 보세요.

1 연두색으로 끝이 뾰족한 타원 잎을 그린 후 색칠해요.

2 진한 초록색 선으로 잎맥을 그린 후 줄기를 그려요.

나뭇잎 3

✎ 따라 그려 보세요.

1 진한 초록색으로 끝이 뾰족한 긴 타원 잎을 그린 후 색칠해요.

2 진한 색으로 잎맥과 줄기를 그려요.

나무

따라 그려 보세요.

1 나무의 기둥과 가지를 여러 형태로
그린 후 색칠해요.

2 나무의 잎을 다양한 모양으로 그린 후
색칠해요.

가을 나무

따라 그려 보세요.

1 나무의 기둥과 가지를 여러 형태로
그린 후 색칠해요.

2 단풍나무, 은행나무 등 가을 나무에 맞게
잎을 그린 후 여러 색으로 칠해요.
나무 아래 쌓인 낙엽을 그려요.

집 1

1 삼각형으로 지붕을 그린 후 색칠해요.

2 삼각형 지붕 아래에 사각형으로 집을 그린 후 색칠해요.

3 삼각형 지붕 옆에 긴 지붕 옆면을, 긴 사각형으로 집 옆면을 그린 후 색칠해요. 사각형으로 창문을 그린 후 색칠해요.

따라 그려 보세요.

집 2

따라 그려 보세요.

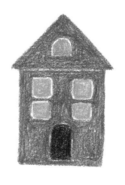

1 삼각형으로 지붕을 그린 후 반원 모양 창문만 빼고 색칠해요.

2 긴 사각형으로 집을 그려요. 사각형으로 창문을, 둥글게 문을 그린 후 색칠해요.

3 지붕에 있는 창문과 집을 색칠해요.

빌딩

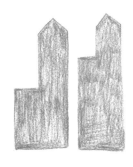

1 계단 모양으로 빌딩을 그린 후
좋아하는 색으로 칠해요.

2 사각형으로 창문을 그린 후
어울리는 색으로 칠해요.

파라 그려 보세요.

자전거

1 원 2개로 자전거 바퀴를 그려요.

2 원 안에 +자, x자를 겹쳐서 그려요.

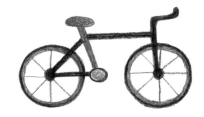

3 손잡이, 앞바퀴와 뒷바퀴를 연결하는
몸체를 그려요. 타이어 2개, 페달,
의자 부분을 그린 후 색칠해요.

파라 그려 보세요.

자동차

1 원 2개로 자동차 바퀴를 그려요.

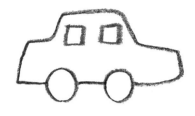

2 차 몸체를 그린 후 사각형 창문을 그려요.

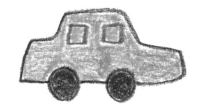

3 차 몸체, 창문, 바퀴를 색칠해요.

따라 그려 보세요.

경찰차

1 원 2개로 바퀴를 그린 후 색칠해요. 차 몸체를 그려요.

2 창문을 그린 후 색칠해요. 바퀴 휠을 색칠해요.

3 경찰차 경광등, 줄무늬, 범퍼를 그린 후 색칠해요.

따라 그려 보세요.

버스

 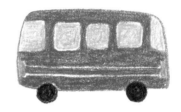

1 원 2개로 바퀴를 그린 후 색칠해요.
긴 사각형으로 버스 몸체를 그려요.
사각형으로 창문을 그린 후 색칠해요.

2 범퍼를 그린 후 줄무늬로 버스를
꾸며요.

3 버스 몸체를 자유롭게 색칠해요.

따라 그려 보세요

기차

1 기다란 기차 몸체를 그려요.

2 창문과 기차 바퀴를 여러 개 그린 후 색칠해요.

따라 그려 보세요.

3 줄무늬로 기차를 꾸미고 색칠해요.

화물선

1 밑면이 좁은 사각형으로 배 몸체를
그려요. 몸체에 점과 선을 그려요.

2 선실을 그려요.
창문과 굴뚝을 그린 후 색칠해요.

3 원으로 굴뚝 위 연기를 그린 후,
선실과 배 몸체를 색칠해요.

따라 그려 보세요.

요트

1 밑면이 좁은 사각형으로 보트 몸체를
그려요. 원 2개로 구명튜브를,
보트 옆면에 줄무늬를 그려요.

2 기둥을 그린 후 삼각형 돛을 그려요.

3 돛에 줄무늬를 그린 후 색칠해요.

따라 그려 보세요.

1 비행기 몸체를 그린 후 창문만 빼고 색칠해요.

2 몸체 날개와 꼬리 날개를 그린 후 색칠해요.

3 날개에 불빛, 줄무늬를 그린 후 창문을 색칠해요.

따라 그려 보세요

헬리콥터

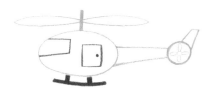

1 타원으로 헬리콥터 몸체를 그려요. 꼬리 부분 원 안에 작은 프로펠러를 그린 후 선 2개로 몸체와 연결해요.

2 긴 타원으로 큰 프로펠러 2개를, 두꺼운 선으로 몸체 아래 발받침을 그려요. 사각형으로 창문과 문을 그려요.

3 창문, 문, 몸체를 색칠해요.

따라 그려 보세요

114

기타 사물

아이스크림

TIP_ 아이 주변에 낙서하듯 단순한 그림을 그릴 수 있게 색연필이나 종이를 두세요.
그리기 습관이 들면 보이는 것, 아는 것, 느끼는 것 등을 자연스럽게 표현할 수 있게 돼요.

따라 그려 보세요.

1 거꾸로 된 삼각형으로 아이스크림 과자 부분을 그린 후 색칠해요.

2 긴 타원 3개로 아이스크림을 그린 후 좋아하는 맛의 색으로 칠해요. 빨간색으로 아이스크림 위에 체리를 그린 후 색칠해요.

3 진한 색으로 무늬를 그린 후 알록달록한 짧은 선으로 아이스크림을 꾸며요.

케이크

1 긴 타원으로 케이크 윗면을 그린 후 색칠해요.

2 케이크 옆면을 그린 후 색칠해요. 여러 무늬로 장식을 그린 후 색칠해요.

3 초와 장식을 그려 케이크를 꾸며요.

따라 그려 보세요.

선물상자

1 사각형으로 상자를 그린 후
리본이 지나가는 부분만 빼고 색칠해요.

2 원 3개로 리본을 그린 후 색칠해요.

3 작은 원 여러 개로 상자를 꾸며요.

따라 그려 보세요

텔레비전

1 큰 사각형으로 텔레비전을 그려요.
그 안에 작은 사각형 테두리를 그린 후
색칠해요.

2 안테나와 버튼을 그려요.

3 화면 안에 사람을 그린 후 색칠해요.

따라 그려 보세요

로봇 1

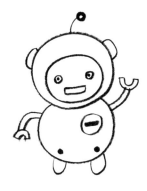
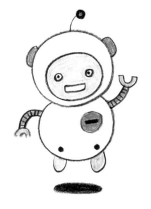

 따라 그려 보세요.

1 비슷한 크기의 원으로
머리와 몸통을 그려요.
작은 원으로 얼굴을 그려요.

2 사각형과 원으로 눈과 버튼,
팔과 다리를 그린 후
안테나와 얼굴 표정을 그려요.

3 여러 색으로 칠해요.
그림자를 그려서 공중에 떠 있는
로봇의 모습을 표현해요.

로봇 2

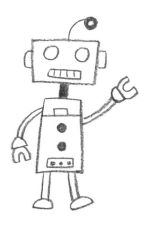
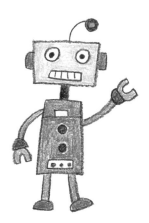

 따라 그려 보세요.

1 사각형으로 머리와
몸통을 그려요.

2 사각형과 원, 반원으로
팔과 다리, 안테나와 얼굴 표정,
몸통 부품을 그려요.

3 여러 색으로 칠해요.

배경 위에 그리기

아이들은 빈 종이를 보면 무엇을 그려야 할지 막막해서,
바로 그림을 그리지 못하는 경우가 많아요.
그럴 때 배경이 있는 그림을 활용해 보세요.
아이와 함께 바탕에 있는 그림을 보면서
그 위에 어떤 것을 그리면 좋을지 이야기해 보세요.

사람 표정

TIP_ 웃는 모습, 우는 모습, 화난 모습, 찡그린 모습, 머리카락과 눈, 코, 입을 자유롭게 그려 보세요.
웃을 때 눈은 어떻게 되는지, 입은 어떤 모양이 되는지를 아이와 함께 이야기해 보세요.

마음껏 그려 보세요.

사람 표정 & 팔·다리

TIP_ 몸동작도 함께 상상하여 표정과 팔다리를 그려서 완성해 보세요. 활기차게
뛰는 동작, 놀란 동작, 가만히 앉아 있는 모습 등 다양하게 그려 보세요.

마음껏 그려 보세요.

동물 표정 1

TIP_ 얼굴형을 보고 어떤 동물인지 상상하여 특징에 맞게 눈, 코, 입, 수염 등을
그려 보세요. 다양한 표정을 그려 동물 캐릭터로 만들어도 좋아요.

마음껏 그려 보세요.

122

동물 표정 2

마음껏 그려 보세요.

나무 1

마음껏 그려 보세요.

TIP_ 앙상한 나뭇가지에 풍성하게 잎을 그려 주세요. 나뭇잎을 그릴 때, 한 가지 색보다는
초록색 계열의 다양한 색과 재료로 그려 주면 울창한 숲속 나무들이 모이게 됩니다.
빨간색, 주황색, 노란색으로 가을 나무도 표현할 수 있어요.

나무 2

🖎 마음껏 그려 보세요.

마음껏 그려 보세요.

TIP 나무와 풀이 있는 작은 숲에 꽃이 피고, 동물들도 놀러 올 거예요.
어떤 동물이 찾아올지 이야기하며 그려 보세요.

숲 2

마음껏 그려 보세요.

TIP_ 나뭇가지에 어떤 곤충이 찾아올까요? 무당벌레, 개미, 잠자리 등 다양한 곤충과
꽃이 핀 모습도 그려 보세요. 나뭇가지를 더 그려주면 더 풍성한 느낌이 나요.

하늘 1

마음껏 그려 보세요.

TIP_ 맑은 하늘에 무엇이 있을까요? 새, 구름, 비행기 등을 볼 수 있어요.
여러 모양의 구름과 날아가는 새의 모습에 대해 대화하면서
아이가 다양한 것들을 표현할 수 있게 유도해 주세요.

하늘 2

마음껏 그려 보세요.

TIP_ 겨울 산 아래는 어떤 풍경일까요? 작은 마을이 있고 얼음판이나 눈 위에서 썰매 타는 아이들의 모습을 그릴 수 있도록 이야기해 주세요.

마음껏 그려 보세요.

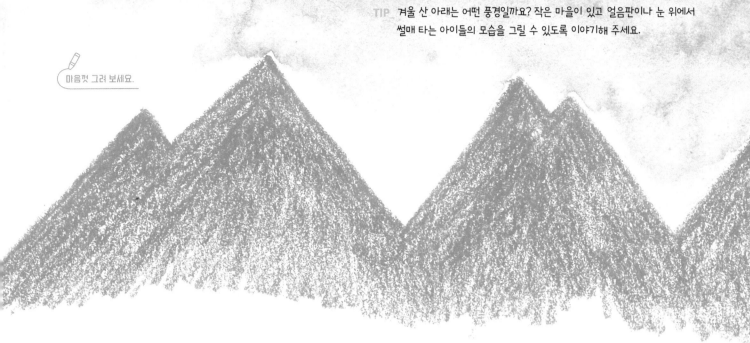

130

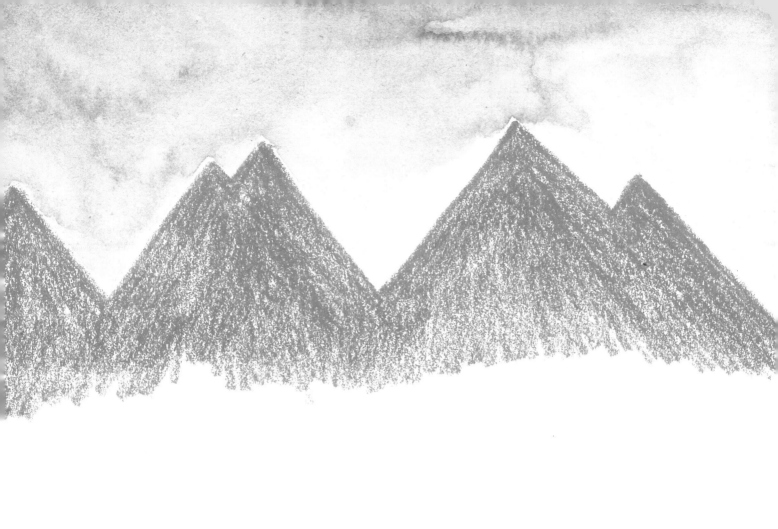

바닷속

마음껏 그려 보세요.

TIP_ 바닷속에 사는 다양한 바다생물을 그려 보세요. 물고기, 상어, 고래 등이
어떤 모습을 하고 있는지 이야기하면서 그림으로 표현하도록 해 주세요.

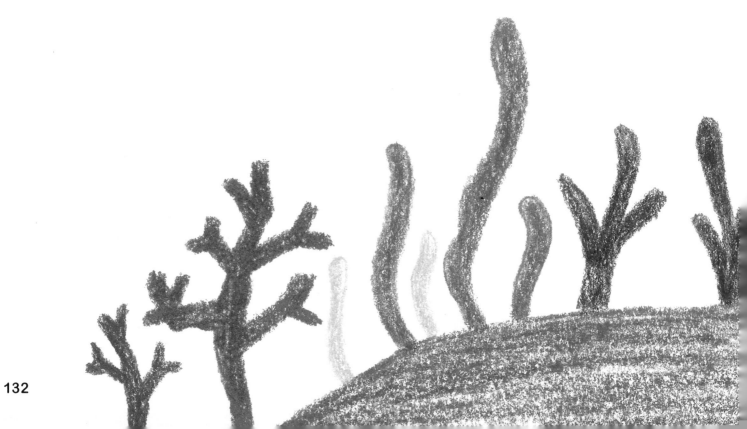

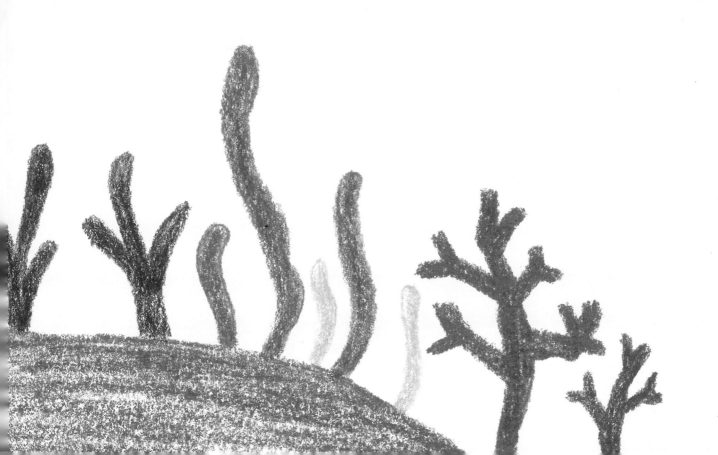

133

어항

마음껏 그려 보세요.

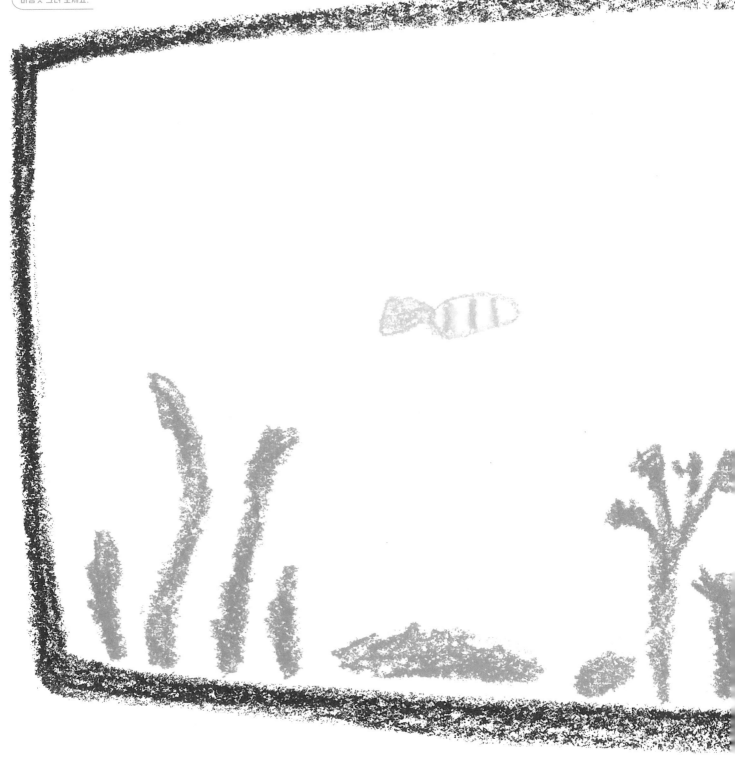

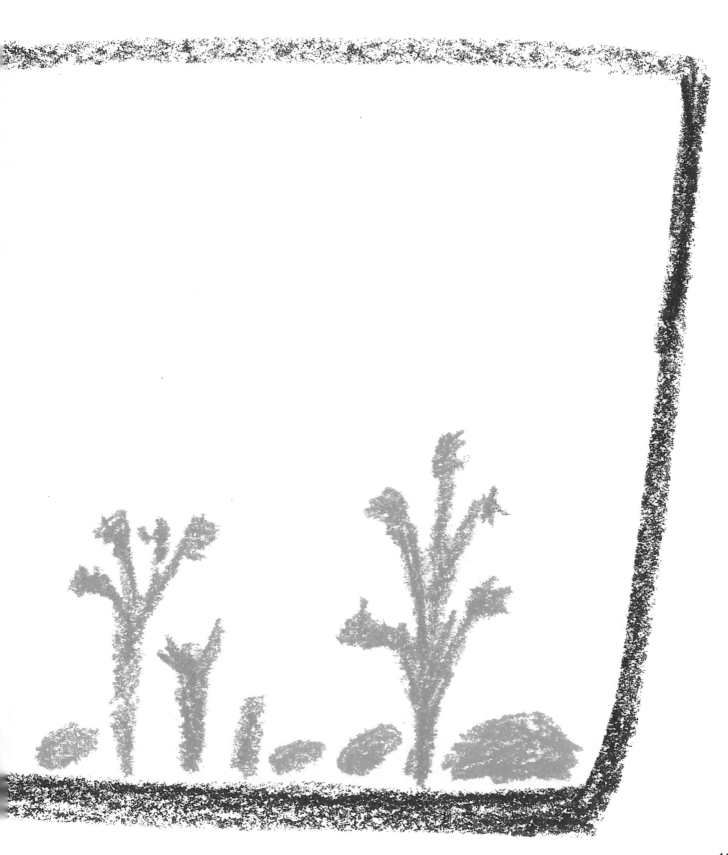

135

마음껏 그려 보세요.

꽃병

마음껏 그려 보세요.

TIP_ 집과 아파트 주변에 무엇을 그리면 좋을까요? 나무, 자동차, 지나가는 사람들,
하늘에 떠 있는 구름이나 비행기를 그려 볼 수 있도록 이야기해 주세요.

마음껏 그려 보세요.

도시 2

TIP_ 아파트와 빌딩, 자동차들이 있는 도시 풍경을 그려 보세요.
하늘에 날아가는 비행기도 그려 주면 좋겠죠?

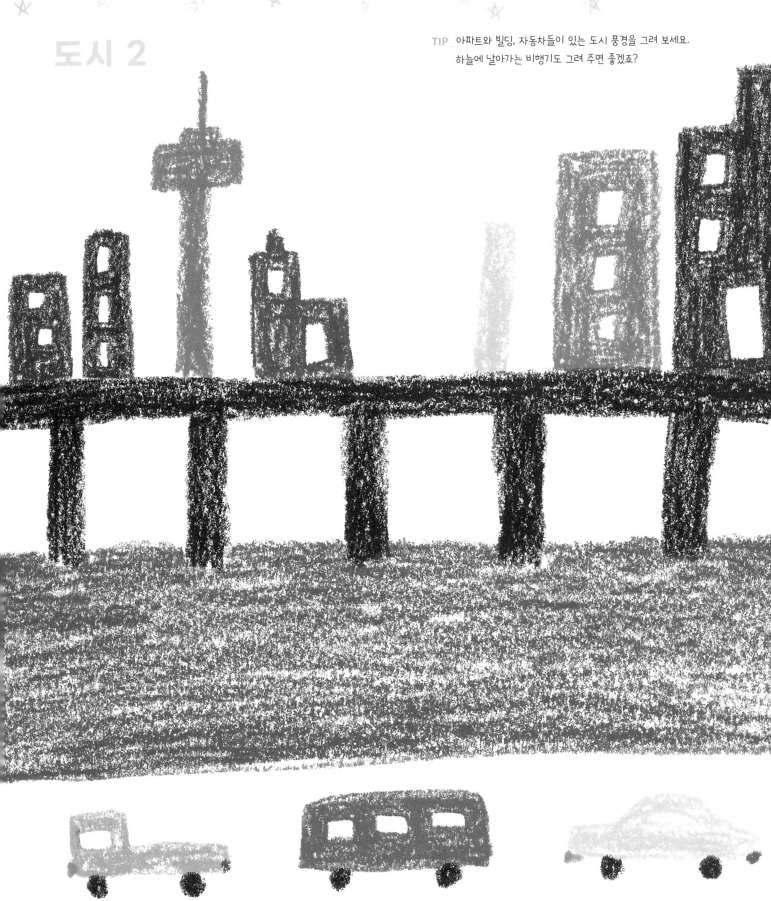

도로

마음껏 그려 보세요.

TIP_ 꼬불꼬불 도로 위에는 무엇이 있을까요?
자동차, 사람, 나무, 건물 등 생각나는 것을 그려 보세요.

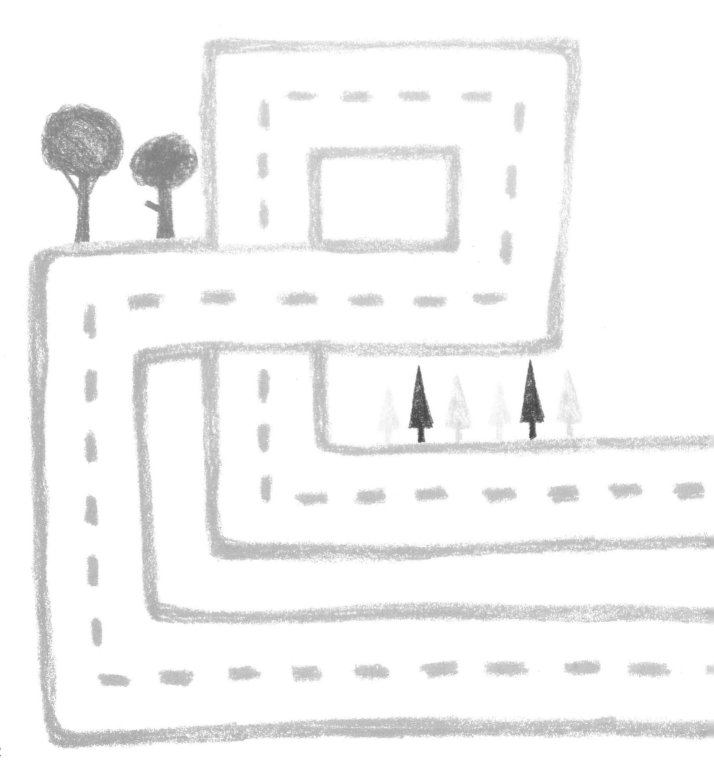

마음껏 그려 보세요.

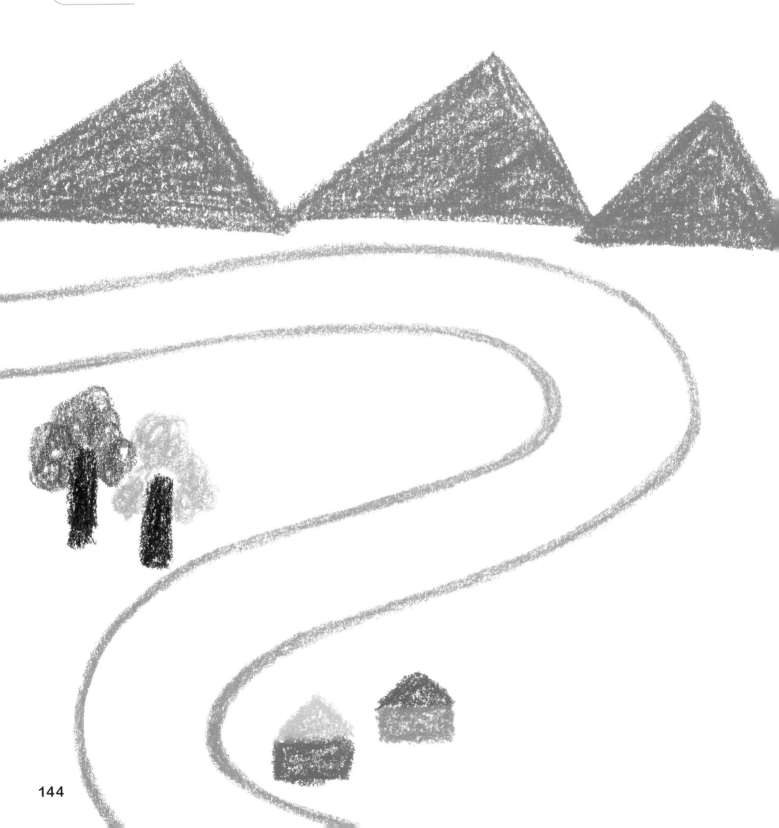

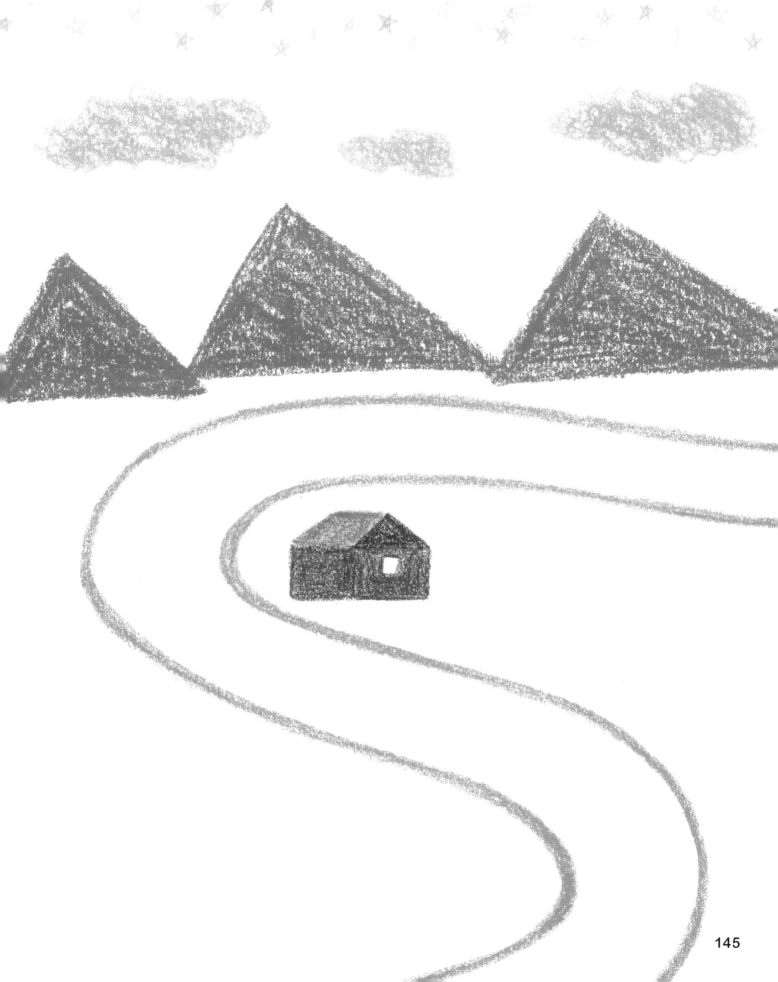

땅속

마음껏 그려 보세요.

TIP_ 땅속에는 개미, 지렁이, 두더지 등 다양한 동물이 살고 있어요.
땅속 환경에 대해 아이와 함께 이야기를 나누면서 그림을 그려 보세요.

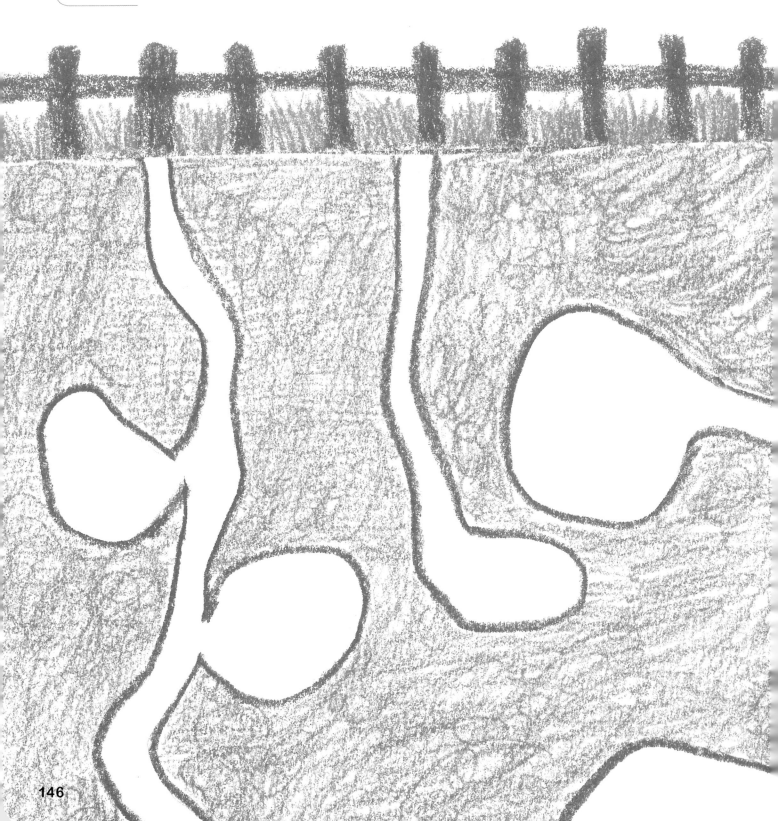

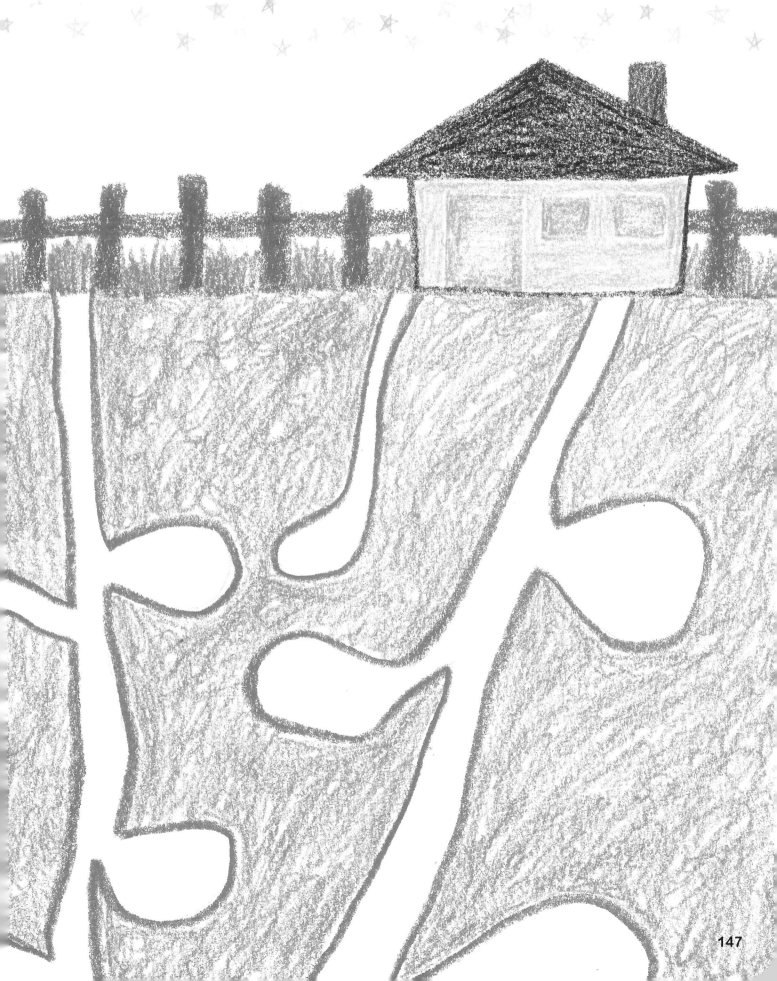

전깃줄

마음껏 그려 보세요.

TIP_ 전깃줄 위에 어떤 새들이 놀러 왔을까요? 전깃줄에 앉아서 쉬는 새,
잠자는 새 등 여러 모습을 그릴 수 있도록 아이와 이야기해 주세요.

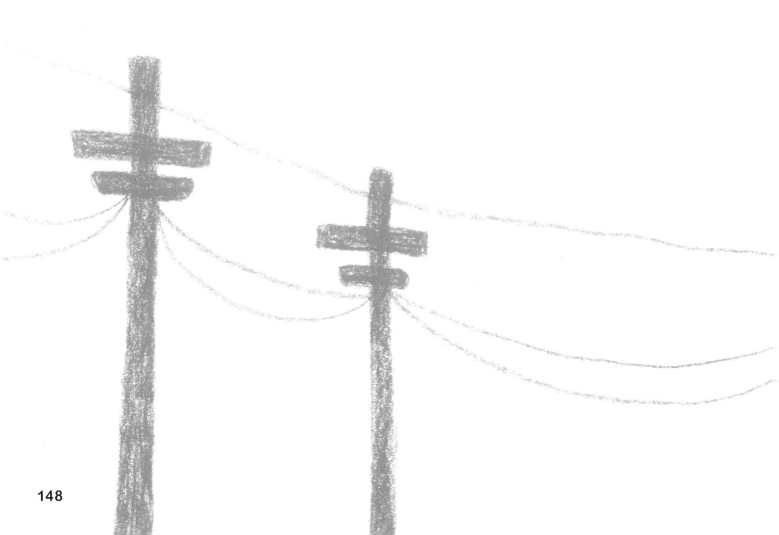

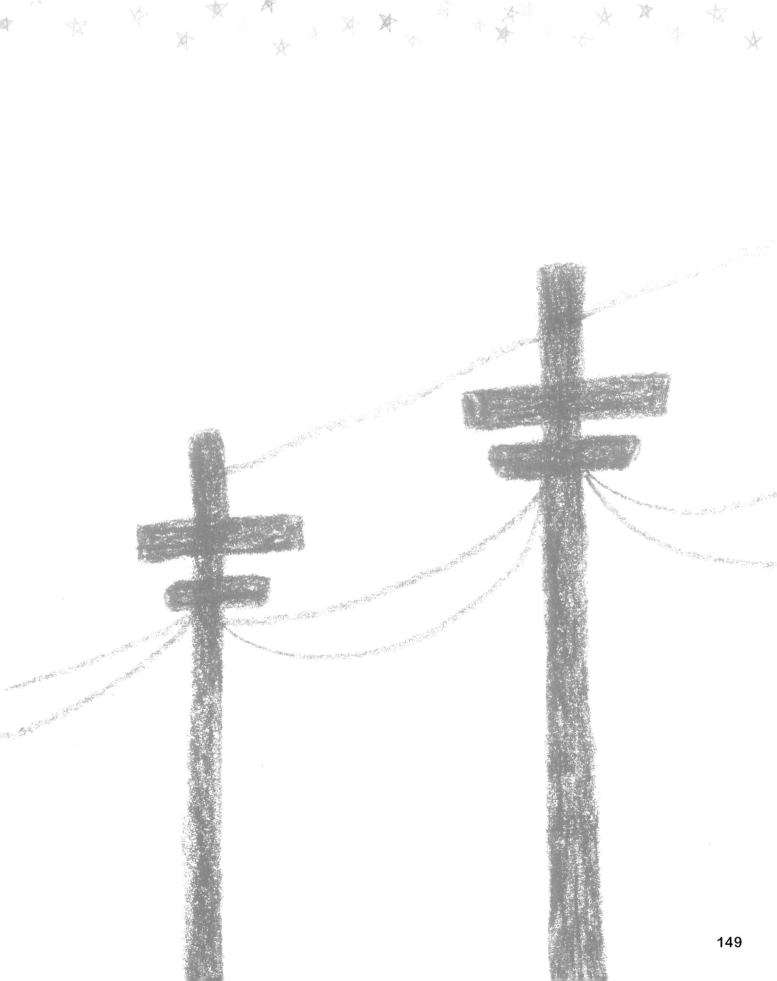

생각 풍선

마음껏 그려 보세요.

TIP_ 고양이는 어떤 생각을 하고 있을까요? 기발한 상상을 그림으로 표현할 수 있도록
아이와 다양한 이야기를 나눠 보세요. 맛있는 먹이, 다른 고양이 친구, 놀러 가고
싶은 곳 등 재미있는 이야깃거리를 찾아 주세요.

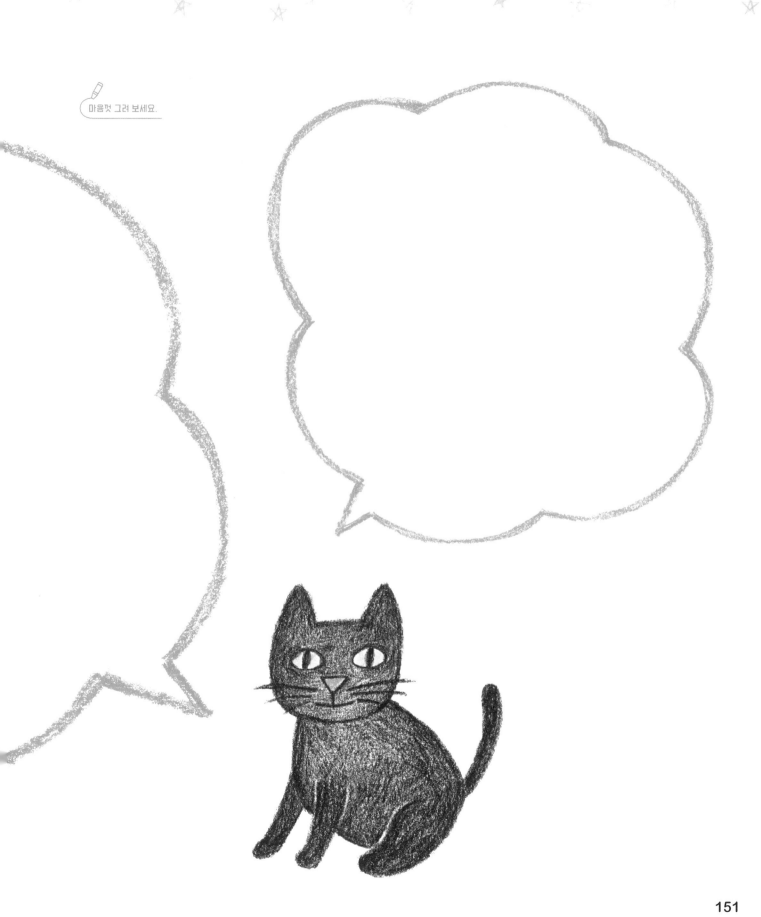

거미줄

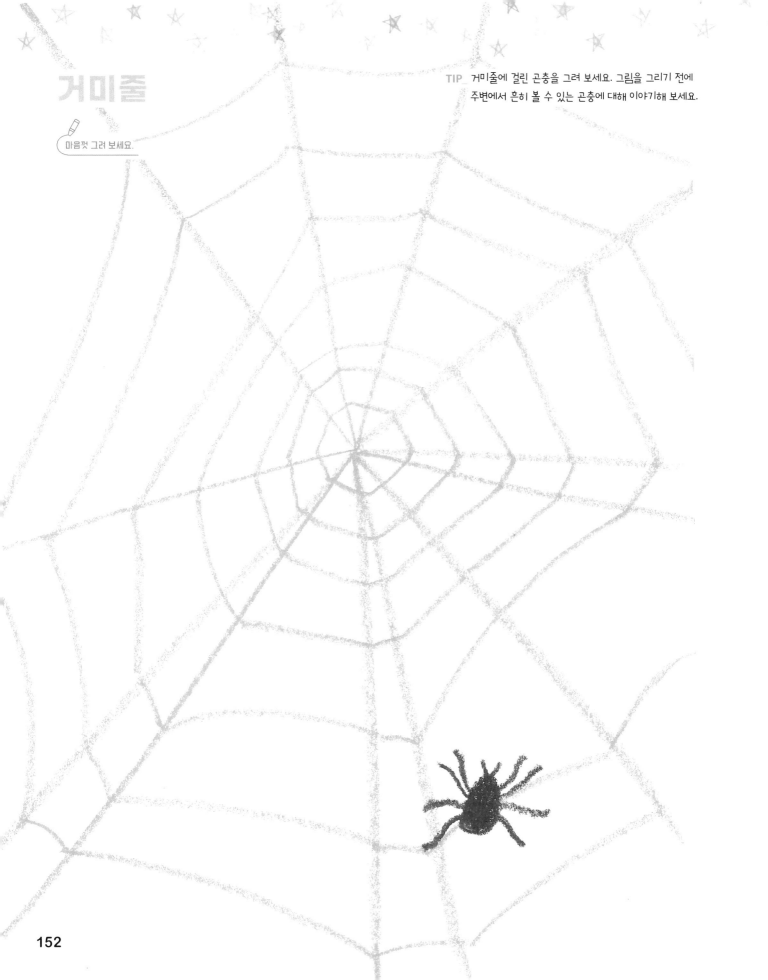

마음껏 그려 보세요.

TIP_ 거미줄에 걸린 곤충을 그려 보세요. 그림을 그리기 전에
주변에서 흔히 볼 수 있는 곤충에 대해 이야기해 보세요.

152

마음껏 그려 보세요.

4
배경지 만들기

직접 배경지를 만들어, 그 위에 그림을 완성해 보세요.
넓은 붓으로 자유롭게 색칠하거나
분무기로 물감을 뿌리면
여러 가지 재미있는 배경 그림이 돼요.
아이와 함께 신나는 미술시간을 만들어 보세요.

넓은 붓으로 그리기

✎ 만들어 보세요.　납작하고 넓은 붓에 두 가지 이상의 물감을 묻혀서 그리면, 배경지를 쉽게 만들 수 있어요.
다양한 색상으로 원하는 느낌의 배경지를 만들어 보세요.
붓 터치만 다르게 해도 재미있는 효과를 낼 수 있어요.

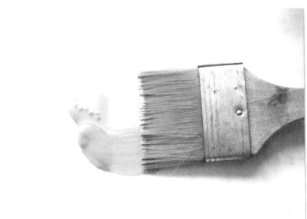 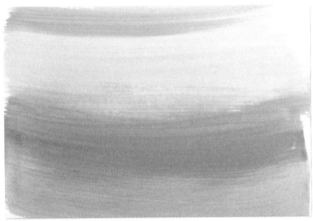

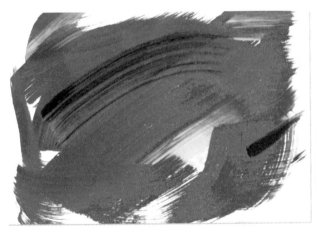

마블링 물감 찍기

마블링 물감은 기름 성분이에요. 물과 친하지 않아서 물 위에 떨어뜨리면 물감이 둥둥 떠다녀요. 넓은 대야에 물을 채우고 여러 마블링 물감을 몇 방울 떨어뜨린 뒤, 나무젓가락으로 저은 후 종이에 찍어 주세요. 멋진 모양의 배경지가 돼요.

TIP_ 마블링 물감은 기름 성분이라 옷이나 바닥에 묻으면 잘 지워지지 않아요. 주변에 종이를 넓게 깔고 손에 비닐장갑을 낀 채 조심히 물감을 다뤄 주세요. 물감 기름 냄새도 나니 꼭 환기하면서 사용하세요.

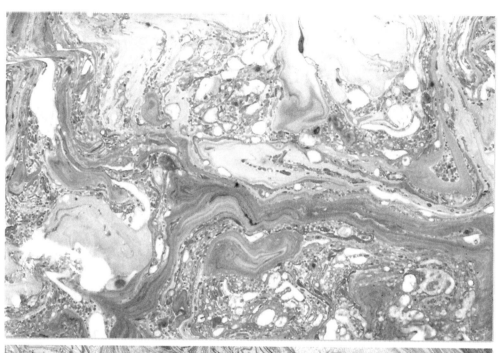

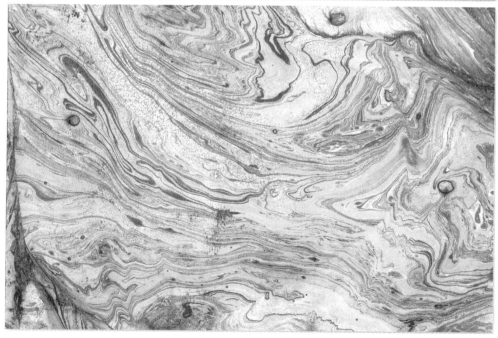

번지기

화선지 같은 얇은 종이는 물이 잘 번져요.

이런 특성을 이용하여 물감 물의 농도를 조절해 주면 번지는 효과를 낼 수 있어요. 농도가 옅으면 많이 번져요.

반면, 농도가 짙으면 덜 번지지만 짙은 색상으로 만들 수 있어요.

분무기 뿌리기

만들어 보세요.

분무기 여러 개에 각각 다른 색의 물감 물을 넣어 주세요.

종이 위에 여러 색의 물감 물을 뿌려 주면 색이 겹치면서 멋진 배경지를 만들 수 있어요.

분무기를 뿌리면 물감이 넓게 분사되니 반드시 바닥에 신문지를 넓게 깔아 주세요.

TIP_ 물감을 뿌리고 나서 다 마르기 전에 깨끗한 물을 분무기로 뿌리면, 번지기 효과를 낼 수 있어요.

소금 뿌리기

만들어 보세요.

붓에 물감 물을 많이 묻혀, 종이에 넓게 발라 주세요.

물감이 덜 마른 상태에서 종이 위에 굵은소금을 뿌리면 소금 속으로 물감이 스며들어요.

적당히 마른 뒤에 소금을 털어 내면 소금이 있던 자리에 눈꽃 같은 예쁜 무늬가 만들어져요.

TIP_ 물감이 다 마르기 전에 깨끗한 물을 분무기로 뿌리면, 소금 뿌리기와 비슷한 효과를 낼 수 있어요.

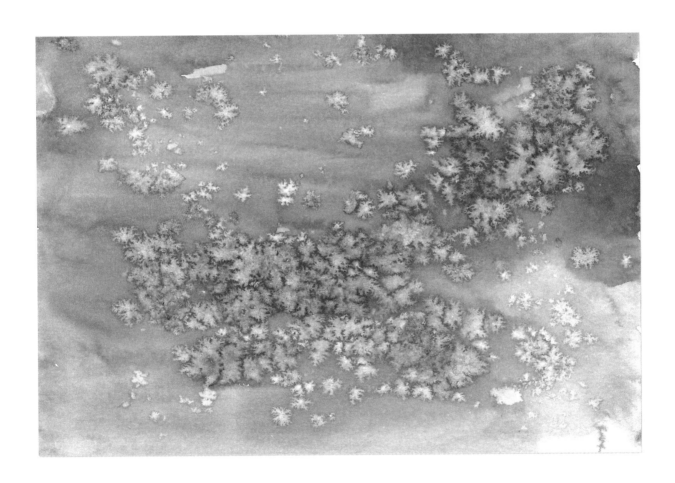

습자지 염색하기

만들어 보세요.

흰 종이 위에 다양한 색상의 습자지를 찢어 올린 뒤, 분무기로 물을 뿌려요. 그러면 습자지 속 염색물감이
종이 위에 스며듭니다. 그렇게 해서 나타난 이미지를 보고, 연상하여 그림을 그려 보세요.
서로 다른 색의 습자지를 겹쳐서 물을 뿌리면, 색이 섞여 재미있는 배경이 만들어져요.

불기

만들어 보세요.

물감 물을 종이 위에 떨어뜨린 뒤, 입으로 '후~' 불어 주세요.

물감 물이 부는 방향으로 퍼져 나가게 돼요.

빨대를 사용해 불면, 퍼진 모양을 길게 하거나 방향을 조절하기 쉬워요.

이때 물감 물의 양이 많아야 잘 퍼져 나가요.

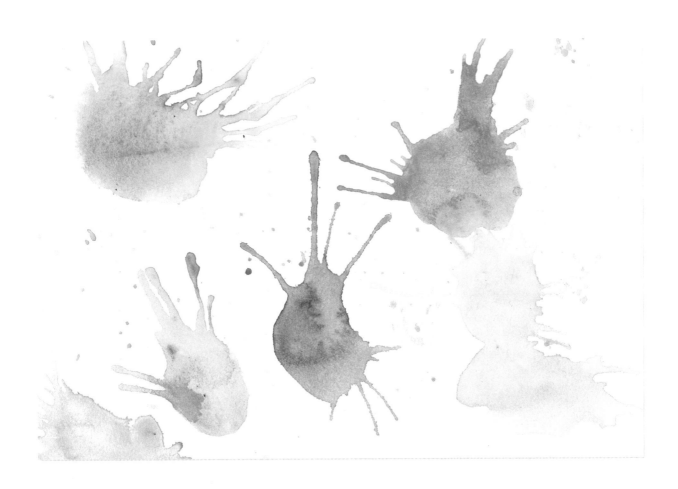

접은 종이 염색하기

만들어 보세요. 화선지를 접은 다음, 접은 면 모서리에 물감을 찍어 묻혀요.

다양한 색상으로 찍어 보세요. 물감 물 농도가 옅으면 옅은 색상이 돼요.

접는 방법에 따라 여러 가지 배경지를 만들 수 있어요.

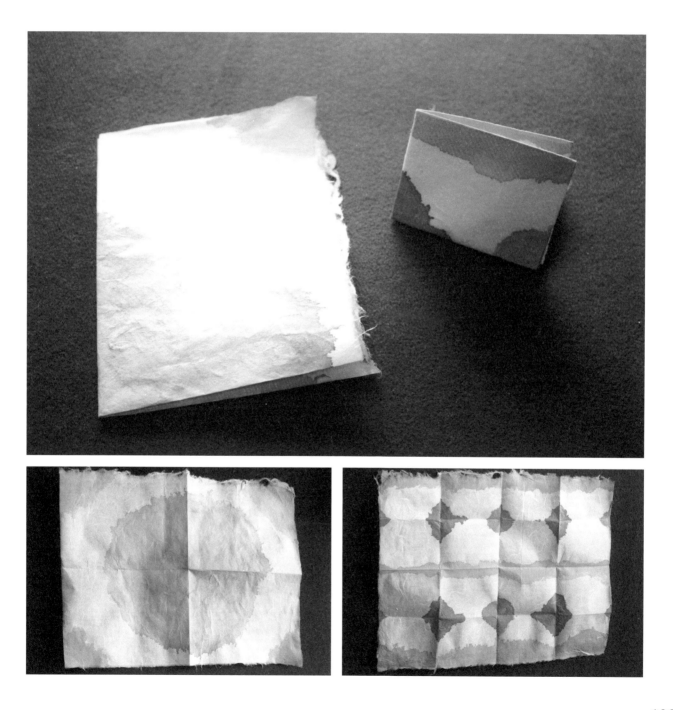

크레파스 녹이기

만들어 보세요.

크레파스를 칼로 작게 잘라 부셔 주세요.

그 부스러기를 깨끗한 종이로 덮은 다음, 온도가 올라간 다리미로 다려 주세요.

다림질은 위험할 수 있으니 부모님이 해 주세요. 크레파스가 녹으면서 예쁜 무늬가 만들어져요.

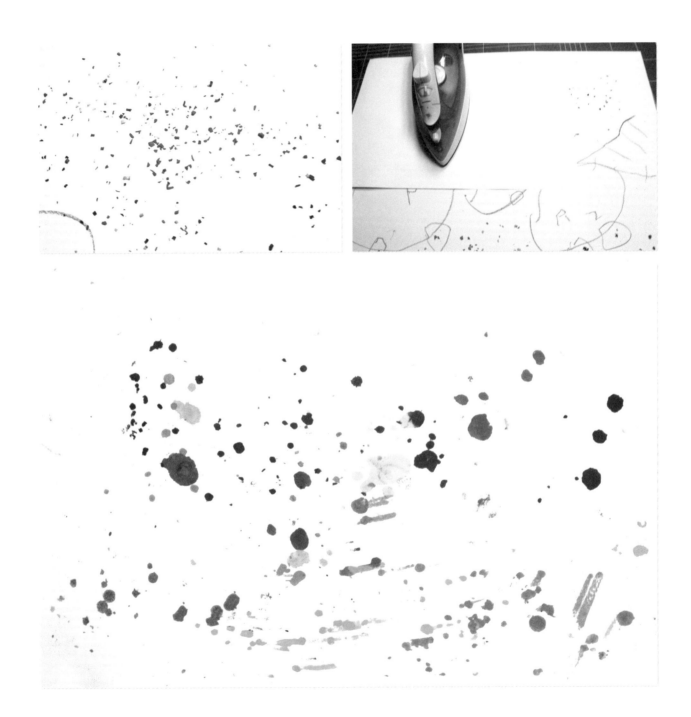

OHP 필름 데칼코마니

만들어 보세요. '데칼코마니'는 종이 위에 물감을 떨어뜨리고, 반으로 접거나 다른 종이를 덮어 찍어서 대칭적인 무늬를 만드는 기법이에요. OHP 필름으로 데칼코마니를 해 보세요. 투명해서 원하는 형태를 손으로 눌러 만들 수 있어요. 이때 물감은 OHP 필름에 잘 묻는 아크릴 물감을 사용하는 게 좋아요. 종이에 찍을 때는 수채화 물감도 괜찮아요.

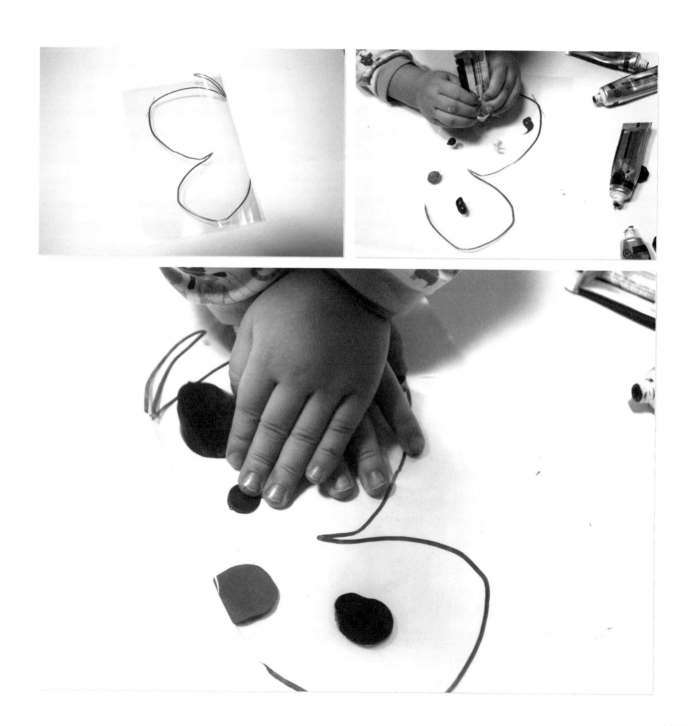

만든 배경지 활용하기

활용해 보세요.

만든 배경지 위에 크레파스나 매직 등으로 직접 그림을 그려 보세요. 배경지를 여러 가지 모양으로 오리거나 이어 붙여서 또 다른 형태로 만들 수도 있어요.

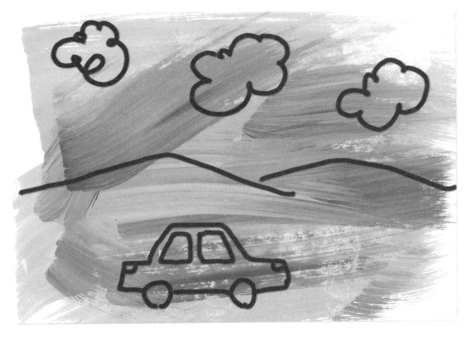

넓은 붓으로 그려 만든 배경지 위에 직접 그림 그리기

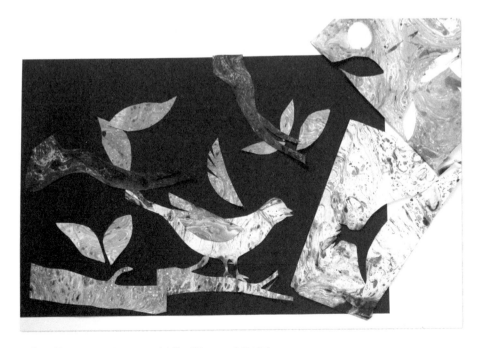

마블링 물감으로 여러 가지 배경지를 만들어 오려 붙이기

166

접은 종이를 염색해서 만든 배경지 위에 직접 그림 그리기

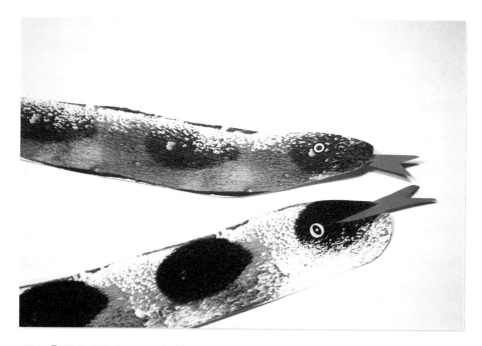

배경지를 잘라, 색종이와 눈 스티커를 붙여 뱀 만들기

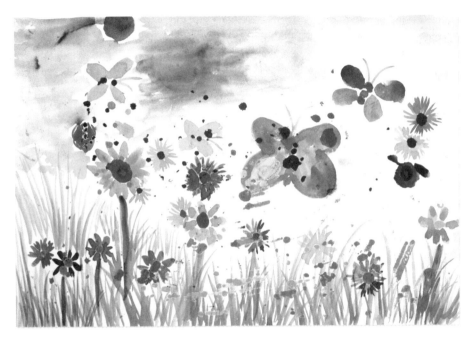

크레파스를 녹여 만든 배경지 위에 직접 그림 그리기

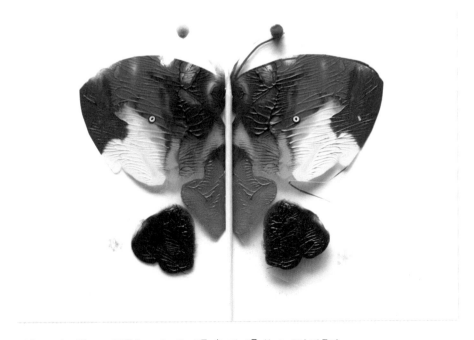

데칼코마니가 된 OHP 필름을 모양대로 자른 후, 막대를 붙여 나비 만들기